디자인과 언어의 컬러 북

예배 쁜색

ingectar-e

혜지원

CONTENTS

ELEGANT 48-63

NATURAL 64-79

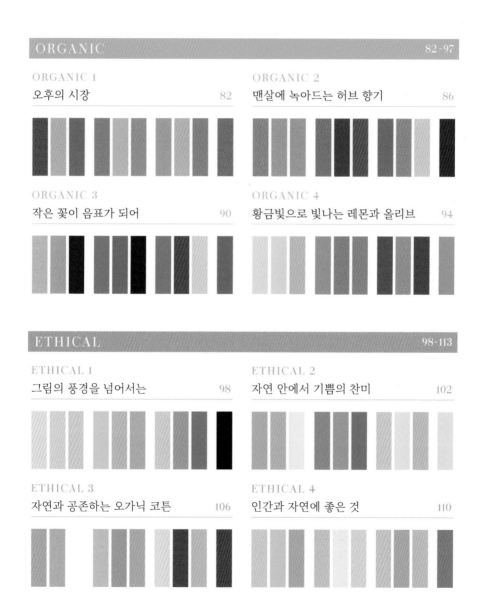

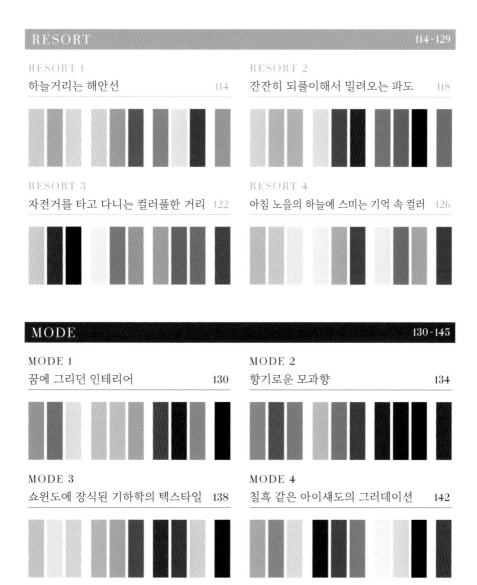
5

LUXE 180-195

LUXE 1
로즈 오일과 블랙베리 180

LUXE 2
핑크로 물드는 저녁노을의 칵테일 잔 184

LUXE 3
미모사와 아카시아 향기 188

LUXE 4
파란색과 하얀색으로 된 우주와 같은 색 192

ROMANTIC 196-211

ROMANTIC 1
컵케이크와 밀크티 디저트 파티 196

ROMANTIC 2
제비꽃과 묶은 리본 200

ROMANTIC 3
파리의 공원 아침의 센강 204

ROMANTIC 4
손바닥 위에 앉아 날개짓하는 나비 208

누구나 쉽게 예쁜 배색을 만들 수 있는 3단계

여기서는 목적에 맞춰 간단히 예쁜 배색을 만드는 방법을 소개합니다.

 ## 우선은 그대로 흉내내기!

이 책에서는 하나의 배색 이미지를 여러 상황에서 활용할 수 있도록 10색의 배색세트를 베이스, 우아한, 베리에이션, 포인트로 구분하였습니다. 이 팔레트에서 그대로 조합을 해도 되며 2색, 3색, 5색과 같이 좋아하는 색을 골라 어떻게 조합해도 예쁜 색이 되도록 만들었습니다.

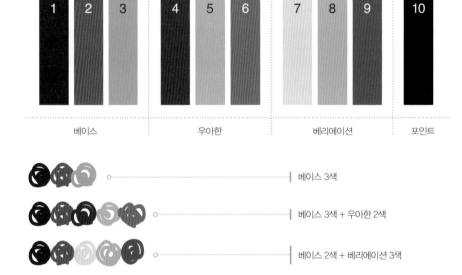

1	2	3	4	5	6	7	8	9	10

베이스　　　　　우아한　　　　　베리에이션　　　포인트

베이스 3색

베이스 3색 + 우아한 2색

베이스 2색 + 베리에이션 3색

베이스 2색 +
베리에이션 3색 + 포인트

사용하고 싶은 색의 수가 많으면 10색을 모두 써도 됩니다.

 팔레트에서 색상 선택!

여기 팔레트에서 좋아하는 색을 골라 자유롭게 배색해 보세요.

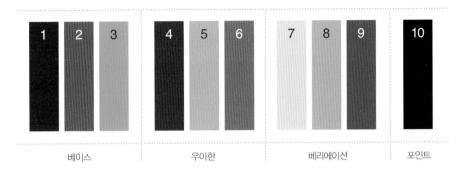

각 배색의 3, 4페이지에는 참고할 만한 견본을 많이 실었습니다. (12페이지 참조)

 직접 배색을 해 보세요!

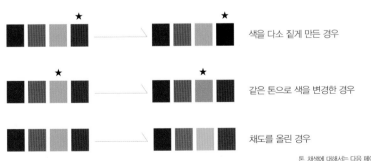

색을 다소 짙게 만든 경우

같은 톤으로 색을 변경한 경우

채도를 올린 경우

톤, 채색에 대해서는 다음 페이지에서 설명합니다. →

색상, 채도, 명도, 톤을 알면 더 예뻐져요!

색은 '색상 · 채도 · 명도'의 3가지 속성이 있습니다. 예쁜 색을 만드는 것도 기초부터 시작합시다.

 색상

'색상'은 빨강, 파랑, 초록과 같은 색 차이를 나타내는 것으로, 색이 가지는 이미지에 깊은 관계가 있는 속성입니다. 색을 무지개 색 순으로 나열한 고리를 '색상환'이라고 하며, 색상환의 반대편에 위치하는 두 색을 '보색'이라고 합니다. 보색은 색상의 차가 가장 커서 서로의 색을 두드러지게 하는 효과가 있습니다. 보색도 예쁜 색을 만드는 데 꼭 필요한 요소입니다.

보색(숫자는 색상환 참고)

6 16 1 11 18 8 3 13

색상환

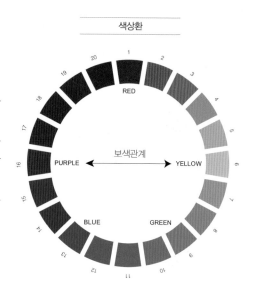

채도 · 명도

이 주변이 예뻐요!

채도의 차이

낮음 ←――――――→ 높음

명도의 차이

색의 선명함을 '채도', 색의 밝기를 '명도'라고 하며, 높고 낮음으로 정도를 나타냅니다.

색을 두드러지게 하고 싶을 때는 밝고 채도가 높은 색도 효과적이지만, 이 책에서는 다소 차분하고 깊이가 있는 색을 중심으로 포인트 컬러를 더한 배색을 '예쁜 배색'으로 정의합니다. 채도와 명도를 잘 구분해서 사용하여 예쁜 색을 만들어 보세요.

▼ 채도와 명도에 차이가 있는 배색이 예뻐요!

3 톤(TONE)

'톤'은 '색조'를 나타내는 말로, 명도와 채도의 관계에서 색의 이미지를 나타냅니다.

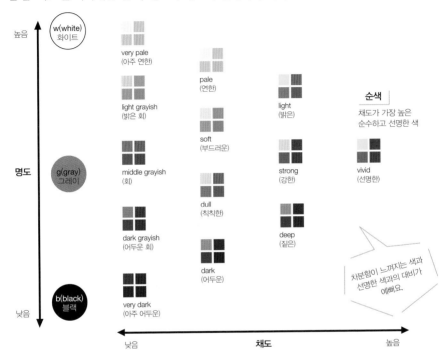

명도 / 높음 / 낮음

채도 / 낮음 / 높음

w(white) 화이트
g(gray) 그레이
b(black) 블랙

very pale (아주 연한)
pale (연한)
light grayish (밝은 회)
light (밝은)
soft (부드러운)
middle grayish (회)
strong (강한)
vivid (선명한)
dull (칙칙한)
dark grayish (어두운 회)
deep (짙은)
dark (어두운)
very dark (아주 어두운)

순색
채도가 가장 높은
순수하고 선명한 색

차분함이 느껴지는 색과
선명한 색과의 대비가
예뻐요.

4 RGB와 CMYK

색은 크게 두 가지 방법으로 나타낼 수 있습니다. 'RGB 컬러'는 빛의 3원색이라고 하며, PC나 디지털 카메라, 텔레비전 등의 모니터 표시에 이용되는 발색 방식입니다. 'CMYK 컬러'는 색의 3원색인 CMY에 검정(K)을 추가한 것으로, 인쇄에서 쓰이는 잉크를 사용한 색의 표현방식입니다. 이 책에서는 양쪽 모두의 설정 수치를 게재하고 있습니다.

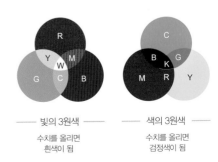

—— 빛의 3원색 ——
수치를 올리면
흰색이 됨

—— 색의 3원색 ——
수치를 올리면
검정색이 됨

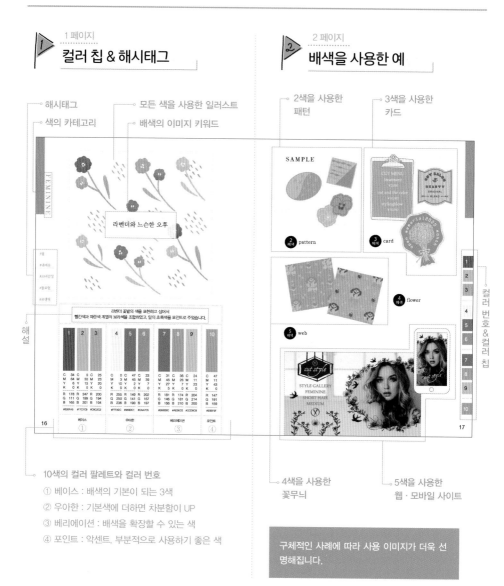

color

ABOUT THIS BOOK

이 책의 구성

이 책은 하나의 배색이 4페이지에 걸쳐 해설과 샘플로 구성되어 있습니다. 만드는 예와 해시태그로 배색을 이미지화할 수 있으며, 2~5색까지 다양한 샘플을 사용하여 쉽고 빠르게 예쁜 배색을 만들 수 있습니다.

1 페이지
컬러 칩 & 해시태그

- 해시태그
- 색의 카테고리
- 모든 색을 사용한 일러스트
- 배색의 이미지 키워드

2 페이지
배색을 사용한 예

- 2색을 사용한 패턴
- 3색을 사용한 카드
- 4색을 사용한 꽃무늬
- 5색을 사용한 웹·모바일 사이트

컬러 번호 & 컬러 칩

10색의 컬러 팔레트와 컬러 번호

① 베이스 : 배색의 기본이 되는 3색
② 우아한 : 기본색에 더하면 차분함이 UP
③ 베리에이션 : 배색을 확장할 수 있는 색
④ 포인트 : 악센트. 부분적으로 사용하기 좋은 색

구체적인 사례에 따라 사용 이미지가 더욱 선명해집니다.

※이 책에서는 CMYK값, RGB값, 웹 컬러 코드의 값을 게재합니다. CMYK의 잉크로 인쇄된
지면의 색과 컴퓨터 모니터 등의 실제 RGB 색은 다릅니다. 미리 양해의 말씀 드립니다.

3 페이지
2~3색의 배색 예

4 페이지
4~5색의 배색 예

2색을 사용한 간단한 패턴

4색을 사용한 꽃무늬

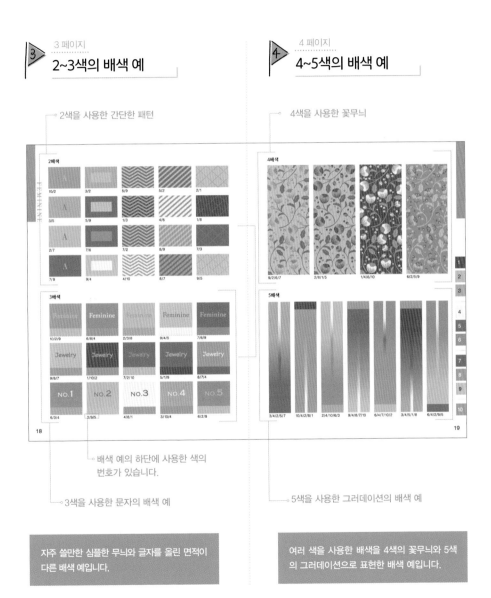

배색 예의 하단에 사용한 색의
번호가 있습니다.

3색을 사용한 문자의 배색 예

5색을 사용한 그러데이션의 배색 예

자주 쓸만한 심플한 무늬와 글자를 올린 면적이
다른 배색 예입니다.

여러 색을 사용한 배색을 4색의 꽃무늬와 5색
의 그러데이션으로 표현한 배색 예입니다.

시작하는 말

〈귀여운 배색〉에 이어서
〈예쁜 배색〉을 만들었습니다.

여자들의 화장품이나 스킨케어 상품에 자주 사용되는
자연스러운 투명감을 주는 아름다움.
패션이나 인테리어에서도 인기 있는
고급스러운 분위기의 아름다움.
골드를 효과적으로 사용하여 화려하고 럭셔리한
아름다움.

다양한 카테고리로 '예쁜 색'을 모아서
한 권의 책으로 만들었습니다.

열 가지 색을 조합한 무늬,
글의 영감이나 풍부한 구체적인 예를 참고로,
보이는 그대로만 사용해도 가슴 벅찬 예쁜 색을 만들 수
있습니다.

귀여운 색보다 좀 더 어른스러우면서도 예쁜 느낌의
색 조합입니다.

이 책은 '어떻게 배색할까?' 하고 고민하시는 모든 분께
유용할 것입니다.

예쁜 색으로 스타일리시한 물건 만들기를 즐겨 보세요.

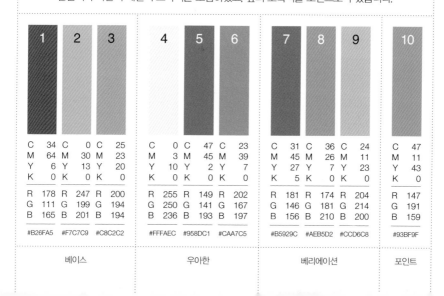

#봄

#귀여운

#소녀감성

#플로럴

#로맨틱

라벤더와 느슨한 오후

라벤더 꽃밭의 색을 표현하고 싶어서
빨간색과 파란색 계열의 보라색을 조합하였고, 잎의 초록색을 포인트로 주었습니다.

1	2	3	4	5	6	7	8	9	10
C 34	C 0	C 25	C 0	C 47	C 23	C 31	C 36	C 24	C 47
M 64	M 30	M 23	M 3	M 45	M 39	M 45	M 26	M 11	M 11
Y 6	Y 13	Y 20	Y 10	Y 2	Y 7	Y 27	Y 7	Y 23	Y 43
K 0	K 0	K 0	K 0	K 0	K 0	K 5	K 0	K 0	K 0
R 178	R 247	R 200	R 255	R 149	R 202	R 181	R 174	R 204	R 147
G 111	G 199	G 194	G 250	G 141	G 167	G 146	G 181	G 214	G 191
B 165	B 201	B 194	B 236	B 193	B 197	B 156	B 210	B 200	B 159
#B26FA5	#F7C7C9	#C8C2C2	#FFFAEC	#958DC1	#CAA7C5	#B5929C	#AEB5D2	#CCD6C8	#93BF9F
베이스			우아한			베리에이션			포인트

SAMPLE

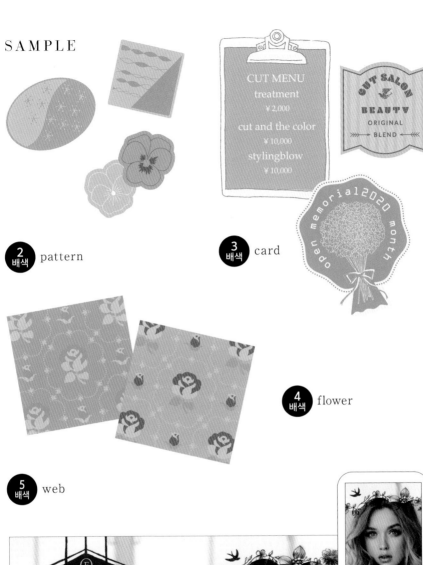

2 배색 pattern

3 배색 card

CUT MENU
treatment
¥2,000
cut and the color
¥10,000
stylingblow
¥10,000

CUT SALON
BEAUTY
ORIGINAL
BLEND

open memorial2020 month

4 배색 flower

5 배색 web

Ⓕ cut style

STYLE GALLERY
FEMININE
SHORT HAIR
MEDIUM

cut style

FEMININE

2배색

10/2 3/2 5/9 5/2 2/1
3/5 5/9 1/3 4/6 1/8
2/7 7/6 7/2 8/9 7/3
7/9 9/4 4/10 8/7 9/5

3배색

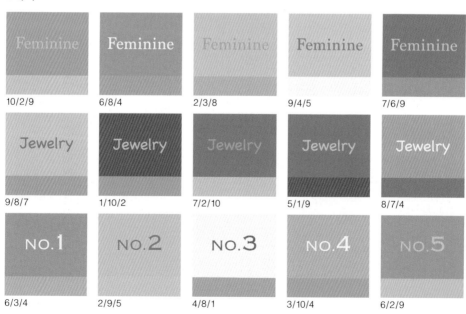

10/2/9 6/8/4 2/3/8 9/4/5 7/6/9
9/8/7 1/10/2 7/2/10 5/1/9 8/7/4
6/3/4 2/9/5 4/8/1 3/10/4 6/2/9

18

4배색

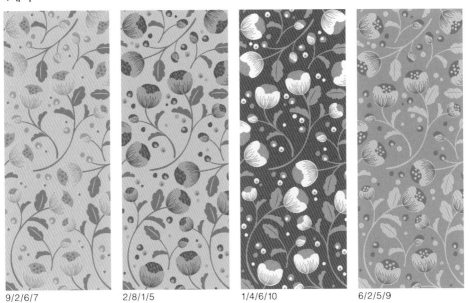

9/2/6/7　　　　2/8/1/5　　　　1/4/6/10　　　　6/2/5/9

5배색

3/4/2/5/7　　10/4/2/8/1　　2/4/10/6/3　　9/4/8/7/10　　6/4/7/10/2　　3/4/5/1/8　　6/4/2/9/5

1
2
3
........
4
5
6
........
7
8
9
........
10

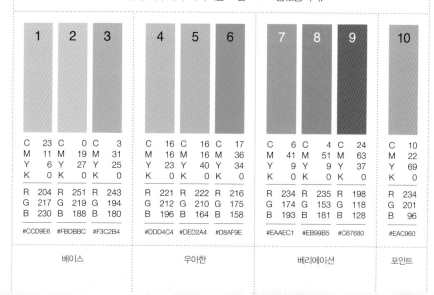

#봄

#큐트

#귀여운

#팝

#스위트

바구니 속
새콤달콤한 딸기향

오렌지색부터 베이지색의 스킨 컬러와 귀여운 립컬러에
차분한 아쿠아과 겨자색을 포인트로 조합했습니다.

	1	2	3		4	5	6		7	8	9		10
C	23	0	3	C	16	16	17	C	6	4	24	C	10
M	11	19	31	M	16	16	36	M	41	51	63	M	22
Y	6	27	25	Y	23	40	34	Y	9	9	37	Y	69
K	0	0	0	K	0	0	0	K	0	0	0	K	0
R	204	251	243	R	221	222	216	R	234	235	198	R	234
G	217	219	194	G	212	210	175	G	174	153	118	G	201
B	230	188	180	B	196	164	158	B	193	181	128	B	96
	#CCD9E6	#FBDBBC	#F3C2B4		#DDD4C4	#DED2A4	#D8AF9E		#EAAEC1	#EB99B5	#C67680		#EAC960
	베이스				우아한				베리에이션				포인트

SAMPLE

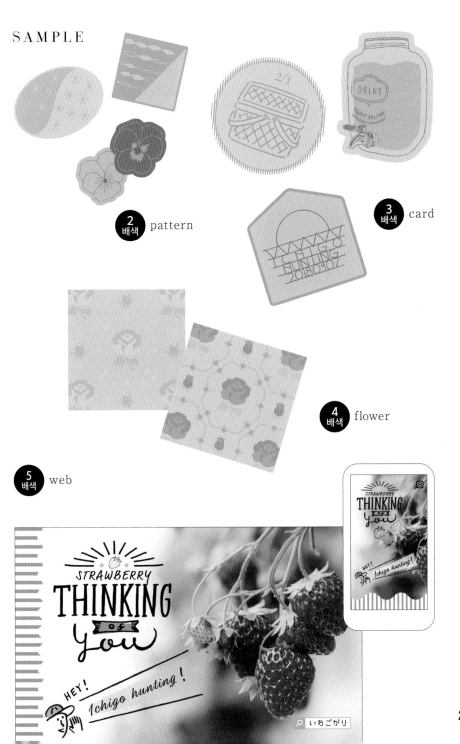

2 배색 pattern

3 배색 card

4 배색 flower

5 배색 web

STRAWBERRY
THINKING
of
You

HEY! 1chigo hunting!

いちごがり

FEMININE

2배색

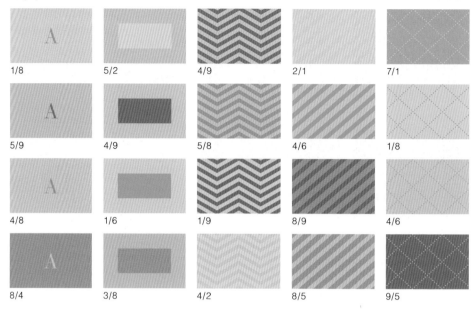

3배색

4배색

7/8/9/4 5/2/10/6 1/7/8/6 3/2/5/9

5배색

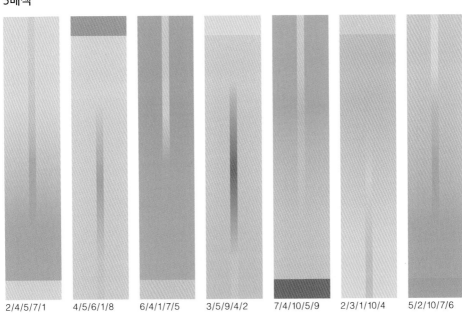

2/4/5/7/1 4/5/6/1/8 6/4/1/7/5 3/5/9/4/2 7/4/10/5/9 2/3/1/10/4 5/2/10/7/6

1

2

3

......

4

5

6

......

7

8

9

......

10

귀여움을 몸에 걸치고
호기심으로 걷다

#봄

#가련한

#청초

#소녀감성

#차분한

올리브 그린을 포인트로 쓰고, 그레이시한 블루와 로즈, 새먼 핑크의 조합으로
귀여운 페미닌 컬러를 연출했습니다.

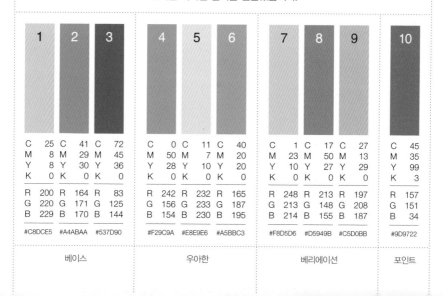

1	2	3	4	5	6	7	8	9	10
C 25	C 41	C 72	C 0	C 11	C 40	C 1	C 17	C 27	C 45
M 8	M 29	M 45	M 50	M 7	M 20	M 23	M 50	M 13	M 35
Y 8	Y 30	Y 36	Y 28	Y 10	Y 20	Y 10	Y 27	Y 29	Y 99
K 0	K 0	K 0	K 0	K 0	K 0	K 0	K 0	K 0	K 3
R 200	R 164	R 83	R 242	R 232	R 165	R 248	R 213	R 197	R 157
G 220	G 171	G 125	G 156	G 233	G 187	G 213	G 148	G 208	G 151
B 229	B 170	B 144	B 154	B 230	B 195	B 214	B 155	B 187	B 34
#C8DCE5	#A4ABAA	#537D90	#F29C9A	#E8E9E6	#A5BBC3	#F8D5D6	#D5949B	#C5D0BB	#9D9722
베이스			우아한			베리에이션			포인트

SAMPLE

2배색 pattern

3배색 card

4배색 flower

5배색 web

Juliet shoes

FLATS PUMPS Juliet shoes SNEAKERS BOOTS

jewelry color pumps

1
2
3

4
5
6

7
8
9

10

25

FEMININE

2배색

A
4/7

2/9

4/8

8/7

6/1

A
9/10

7/4

5/9

3/10

1/8

A
8/5

5/1

3/1

6/9

7/10

A
1/4

3/6

2/7

4/1

9/8

3배색

Feminine
5/4/8

Feminine
3/8/9

Feminine
7/6/4

Feminine
6/1/5

Feminine
4/10/1

Jewelry
7/6/10

Jewelry
2/3/9

Jewelry
8/7/1

Jewelry
10/2/5

Jewelry
1/3/2

NO.1
1/8/3

NO.2
9/2/10

NO.3
3/10/1

NO.4
8/6/5

NO.5
5/9/4

4배색

1/7/4/5 4/1/6/5 3/5/2/10 2/7/4/6

5배색

7/1/8/4/3 6/7/5/1/4 10/7/1/5/6 7/10/6/9/2 2/5/8/3/10 4/3/5/7/1 4/5/1/9/8

#봄 #여름

#귀여움

#로맨틱

#소녀감성

#스위트

공원 마르셰의
앤티크한 레이스

연하고 부드러운 컬러에 한 톤을 올린 보라색과 새먼 핑크를 더했습니다.
그레이를 포인트로 넣어서 어린 느낌을 눌러 어른스러운 색감으로 마무리했습니다.

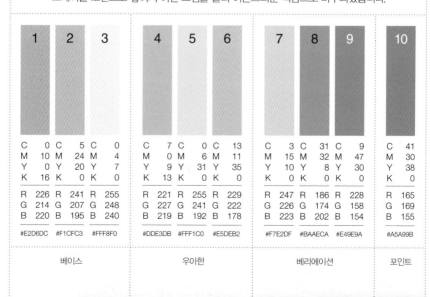

	1	2	3		4	5	6		7	8	9		10
C	0	5	0		7	0	13		3	31	9		41
M	10	24	4		0	6	11		15	32	47		30
Y	0	20	7		9	31	35		10	8	30		38
K	16	0	0		13	0	0		0	0	0		0
R	226	241	255		221	255	229		247	186	228		165
G	214	207	248		227	226	222		226	174	158		169
B	220	195	240		219	192	178		223	202	154		155
	#E2D6DC	#F1CFC3	#FFF8F0		#DDE3DB	#FFF1C0	#E5DEB2		#F7E2DF	#BAAECA	#E49E9A		#A5A99B
	베이스			우아한			베리에이션				포인트		

SAMPLE

ANTIQUE MARCHE
Drawers

3 배색 card

2 배색 pattern

ANTIQUE
goods

62
Drawers

Drawers

4 배색 flower

5 배색 web

Drawers
EVENT GALLERY
PRESENT ACCESS

ANTIQUE
MARCHE

Drawers
EVENT GALLERY PRESENT ACCESS

ANTIQUE MARCHE

2배색

4/10 8/2 8/4 10/3 1/9

3/9 7/4 5/9 8/7 4/8

5/1 9/2 3/2 9/4 10/3

7/8 3/6 7/1 3/6 9/7

3배색

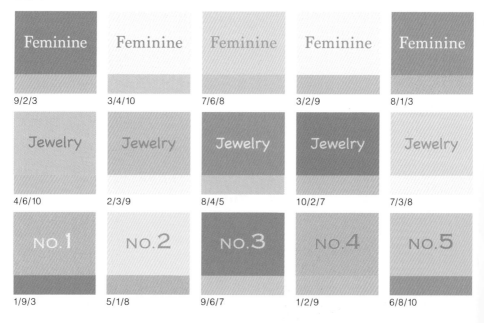

Feminine Feminine Feminine Feminine Feminine

9/2/3 3/4/10 7/6/8 3/2/9 8/1/3

Jewelry Jewelry Jewelry Jewelry Jewelry

4/6/10 2/3/9 8/4/5 10/2/7 7/3/8

NO.1 NO.2 NO.3 NO.4 NO.5

1/9/3 5/1/8 9/6/7 1/2/9 6/8/10

4배색

4/5/6/8 5/3/2/10 7/4/10/9 9/7/8/6

5배색

1/5/6/4/8 3/6/1/2/4 6/9/3/7/10 5/8/4/10/1 7/9/8/4/2 9/3/5/8/7 2/8/7/1/9

1

2

3

4

5

6

7

8

9

10

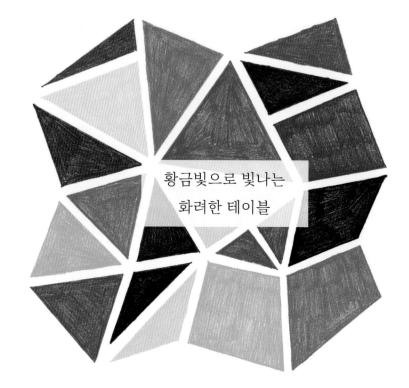

황금빛으로 빛나는
화려한 테이블

#가을 #겨울

#고급

#밤

#클래식

#신사적인

여러 톤의 블루에 차분한 핑크와 골드, 그레이시 컬러를 더해서
중성적이면서 고급스러운 분위기를 연출했습니다.

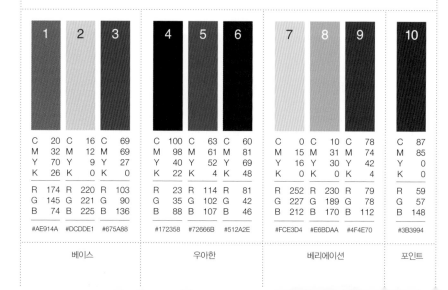

	1	2	3		4	5	6		7	8	9		10
C	20	16	69	C	100	63	60	C	0	10	78	C	87
M	32	12	69	M	98	61	81	M	15	31	74	M	85
Y	70	9	27	Y	40	52	69	Y	16	30	42	Y	0
K	26	0	0	K	22	4	48	K	0	0	4	K	0
R	174	220	103	R	23	114	81	R	252	230	79	R	59
G	145	221	90	G	35	102	42	G	227	189	78	G	57
B	74	225	136	B	88	107	46	B	212	170	112	B	148
	#AE914A	#DCDDE1	#675A88		#172358	#72666B	#512A2E		#FCE3D4	#E6BDAA	#4F4E70		#3B3994
	베이스				우아한				베리에이션				포인트

SAMPLE

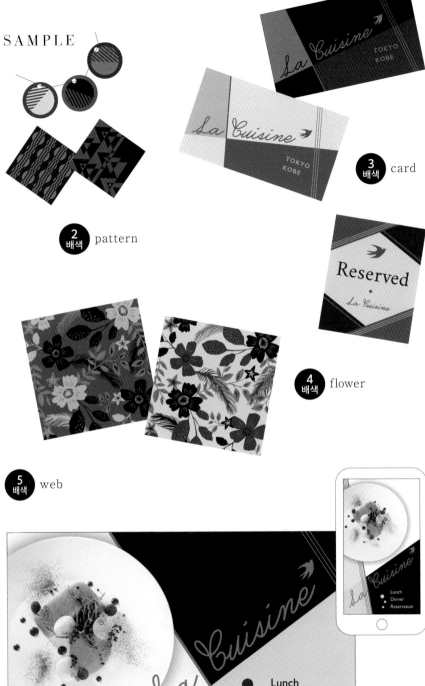

2
배색 pattern

3
배색 card

4
배색 flower

5
배색 web

Reserved
·
La Cuisine

La Cuisine
TOKYO
KOBE

Lunch
Dinner
Reservation

Lunch
Dinner
Reservation

1
2
3
4
5
6
7
8
9
10

2배색

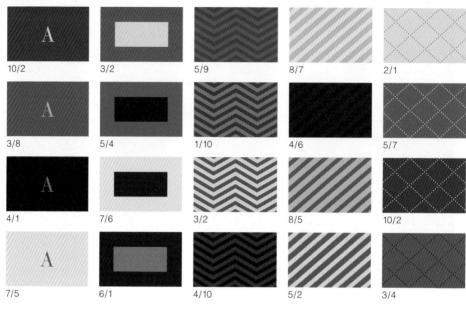

10/2	3/2	5/9	8/7	2/1
3/8	5/4	1/10	4/6	5/7
4/1	7/6	3/2	8/5	10/2
7/5	6/1	4/10	5/2	3/4

3배색

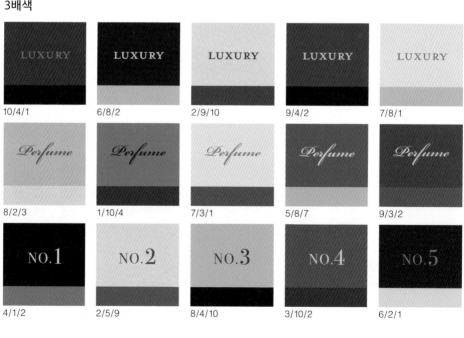

10/4/1	6/8/2	2/9/10	9/4/2	7/8/1
8/2/3	1/10/4	7/3/1	5/8/7	9/3/2
4/1/2	2/5/9	8/4/10	3/10/2	6/2/1

4배색

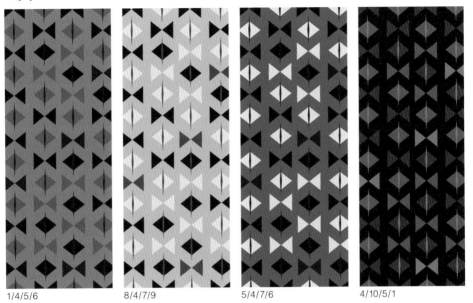

1/4/5/6 8/4/7/9 5/4/7/6 4/10/5/1

5배색

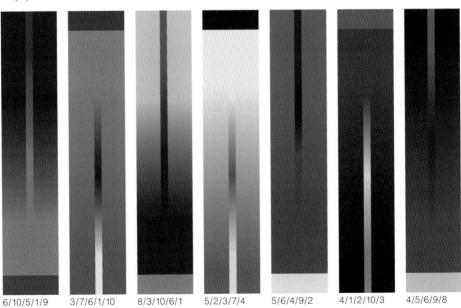

6/10/5/1/9 3/7/6/1/10 8/3/10/6/1 5/2/3/7/4 5/6/4/9/2 4/1/2/10/3 4/5/6/9/8

1

2

3

4

5

6

7

8

9

10

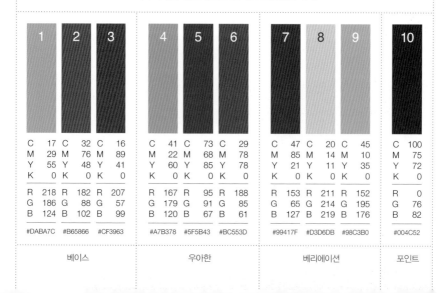

골목을 물들이는
가로수 잎이 떨어지면
선명히 차오르는 가을

#가을 #겨울

#화려한

#모드

#호화로운

#선명한

무거운 느낌의 그린 계열과 자홍색 계열에 옅은 초록색과 베이지를 더해서
이국적이면서 호화로운 컬러를 만들었습니다.

	1		2		3		4		5		6		7		8		9		10
C	17	C	32	C	16	C	41	C	73	C	29	C	47	C	20	C	45	C	100
M	29	M	76	M	89	M	22	M	68	M	78	M	85	M	14	M	10	M	75
Y	55	Y	48	Y	41	Y	60	Y	85	Y	78	Y	21	Y	11	Y	35	Y	72
K	0	K	0	K	0	K	0	K	0	K	0	K	0	K	0	K	0	K	0
R	218	R	182	R	207	R	167	R	95	R	188	R	153	R	211	R	152	R	0
G	186	G	88	G	57	G	179	G	91	G	85	G	65	G	214	G	195	G	76
B	124	B	102	B	99	B	120	B	67	B	61	B	127	B	219	B	176	B	82
#DABA7C		#B65866		#CF3963		#A7B378		#5F5B43		#BC553D		#99417F		#D3D6DB		#98C3B0		#004C52	

베이스	우아한	베리에이션	포인트

SAMPLE

3 配色 card

2 配色 pattern

4 配色 flower

5 配色 web

2배색

3배색

4배색

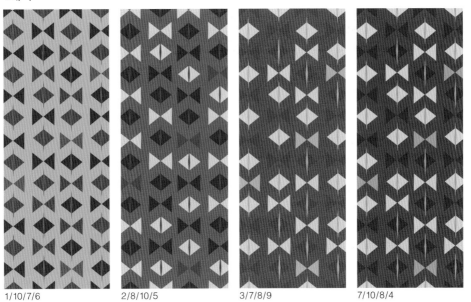

1/10/7/6　　2/8/10/5　　3/7/8/9　　7/10/8/4

5배색

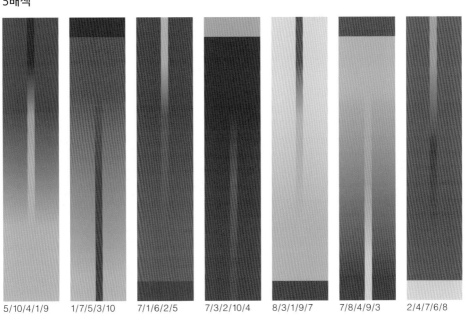

5/10/4/1/9　　1/7/5/3/10　　7/1/6/2/5　　7/3/2/10/4　　8/3/1/9/7　　7/8/4/9/3　　2/4/7/6/8

1
2
3
4
5
6
7
8
9
10

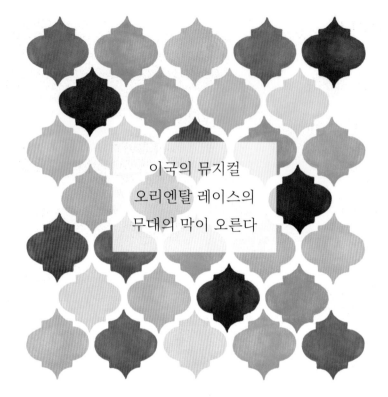

#가을 #겨울

#밤

#오리엔탈

#비비드

#판타스틱

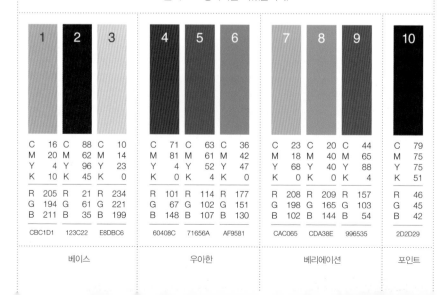

이국의 뮤지컬
오리엔탈 레이스의
무대의 막이 오른다

차분함을 주는 베이지 계열에 존재감 있는 퍼플과 겨자색을 조합한 오리엔탈 컬러입니다.
블랙으로 성숙미를 더했습니다.

	1	2	3	4	5	6	7	8	9	10
C	16	88	10	71	63	36	23	20	44	79
M	20	62	14	81	61	42	18	40	65	75
Y	4	96	23	4	52	47	68	40	88	75
K	10	45	0	0	4	0	0	0	4	51
R	205	21	234	101	114	177	208	209	157	46
G	194	61	221	67	102	151	198	165	103	45
B	211	35	199	148	107	130	102	144	54	42
	CBC1D1	123C22	E8DBC6	60408C	71656A	AF9581	CAC065	CDA38E	996535	2D2D29
	베이스			우아한			베리에이션			포인트

40

SAMPLE

SINGAPORE
Premium Limited Tours
TICKET

2 배색 pattern

3 배색 card

SINGAPORE
Premium Limited Tours

name

Airport Lounge ✈
ORIGINAL
COFFEE
TICKET

4 배색 flower

5 배색 web

Where are you going?

出発地 目的地
往路出発日 復路出発日
大人 1 ÷ 子供 ÷ 幼児 ÷ 🔍 検索

Premium Limited Tours

★ Ranking 国内ツアー 海外ツアー SALE キャンペーン

Premium
Limited
Tours

1
2
3

4

5

6

7

8

9

10

2배색

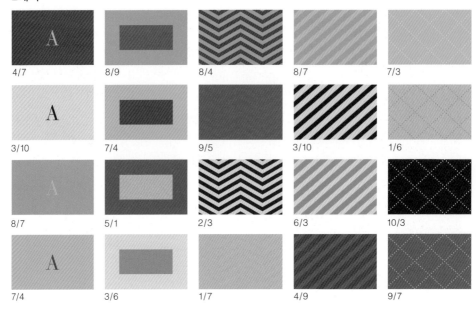

3배색

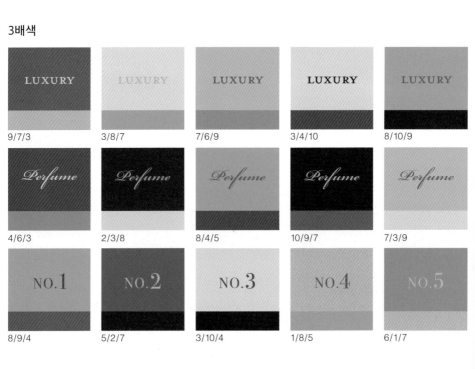

4배색

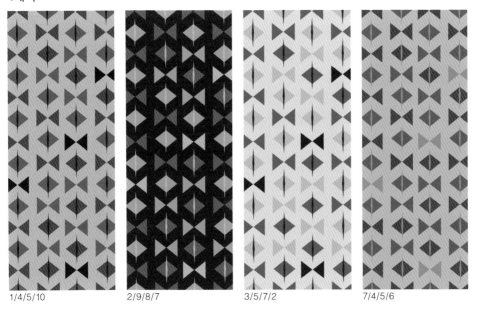

1/4/5/10　　　　2/9/8/7　　　　3/5/7/2　　　　7/4/5/6

5배색

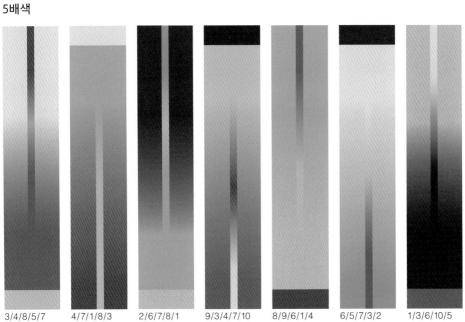

3/4/8/5/7　　4/7/1/8/3　　2/6/7/8/1　　9/3/4/7/10　　8/9/6/1/4　　6/5/7/3/2　　1/3/6/10/5

역사가 새겨 있는
전통의 궤적

#겨울

#밤

#지적인

#쿨한

#전통적인

지적인 다크 컬러와 깨끗한 라이트 그레이시의 차분함을 주는 한색에
골드로 화려함을 더했습니다.

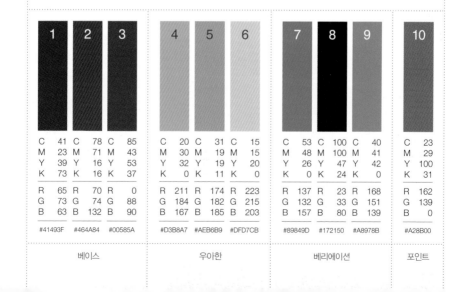

	1	2	3		4	5	6		7	8	9		10
C	41	78	85	C	20	31	15	C	53	100	40	C	23
M	23	71	43	M	30	19	15	M	48	100	41	M	29
Y	39	16	53	Y	32	19	20	Y	26	47	42	Y	100
K	73	16	37	K	0	11	0	K	0	24	0	K	31
R	65	70	0	R	211	174	223	R	137	23	168	R	162
G	73	74	88	G	184	182	215	G	132	33	151	G	139
B	63	132	90	B	167	185	203	B	157	80	139	B	0
#41493F		#464A84	#00585A	#D3B8A7		#AEB6B9	#DFD7CB	#89849D		#172150	#A8978B	#A28B00	
베이스				우아한				베리에이션				포인트	

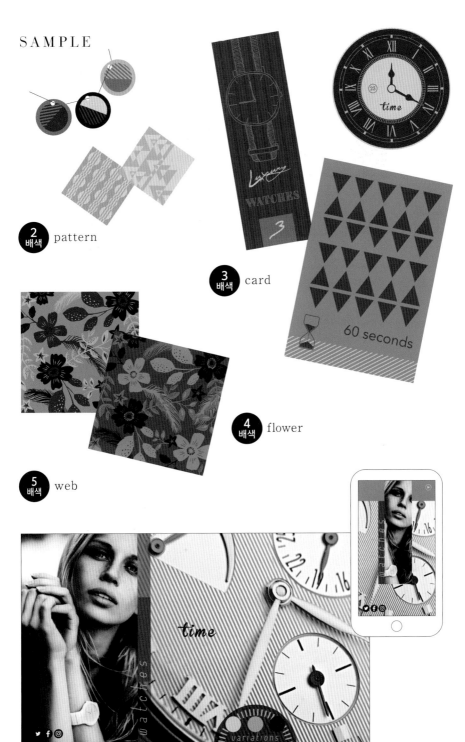

SAMPLE

2
배색 pattern

3
배색 card

60 seconds

4
배색 flower

5
배색 web

Luxury
WATCHES
3

time

time

watches

variations

1
2
3
4
5
6
7
8
9
10

45

2배색

5/2	9/2	9/6	5/2	2/7
10/3	8/6	5/3	4/8	1/4
6/2	10/7	7/2	8/10	6/3
2/4	3/5	5/10	8/3	3/4

3배색

10/2/6	6/8/3	2/5/6	9/6/3	7/9/3
9/8/3	1/10/6	7/2/4	5/1/8	8/4/5
6/1/8	2/9/5	4/8/1	3/10/4	1/6/5

46

4배색

1/6/4/5 3/6/10/7 5/8/3/10 8/2/10/7

5배색

7/4/6/5/2 6/5/10/9/1 4/5/2/6/3 7/4/1/5/8 4/7/6/1/10 6/9/7/4/5 2/5/6/9/4

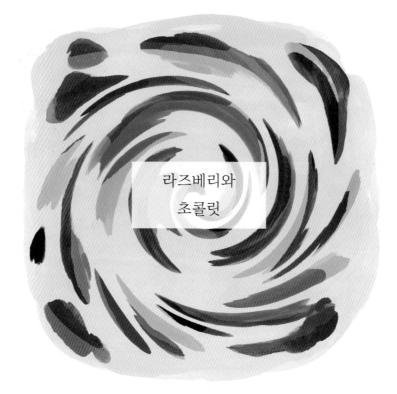

라즈베리와
초콜릿

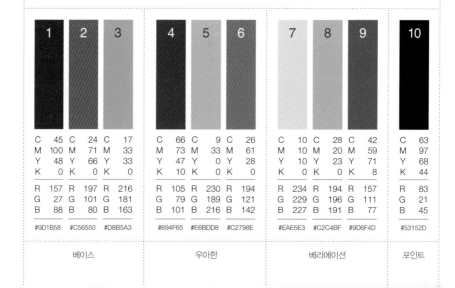

와인 레드와 오렌지의 조합에 베이지색을 섞어서
성숙하면서 패셔너블한 그러데이션을 연출했습니다.

1	2	3	4	5	6	7	8	9	10
C 45	C 24	C 17	C 66	C 9	C 26	C 10	C 28	C 42	C 63
M 100	M 71	M 33	M 73	M 33	M 61	M 10	M 20	M 59	M 97
Y 48	Y 66	Y 33	Y 47	Y 0	Y 28	Y 10	Y 23	Y 71	Y 68
K 0	K 0	K 0	K 10	K 0	K 0	K 0	K 0	K 8	K 44
R 157	R 197	R 216	R 105	R 230	R 194	R 234	R 194	R 157	R 83
G 27	G 101	G 181	G 79	G 189	G 121	G 229	G 196	G 111	G 21
B 88	B 80	B 163	B 101	B 216	B 142	B 227	B 191	B 77	B 45
#9D1B58	#C56550	#D8B5A3	#694F65	#E6BDD8	#C2798E	#EAE5E3	#C2C4BF	#9D6F4D	#53152D

베이스	우아한	베리에이션	포인트

SAMPLE

3 배색 card

2 배색 pattern

4 배색 flower

5 배색 web

50

4배색

7/9/3/8

2/7/8/10

10/3/4/9

4/6/10/7

5배색

3/2/6/9/1

9/5/7/10/6

4/1/6/3/10

8/10/9/6/7

2/10/1/3/4

3/2/10/1/8

4/8/3/9/7

1

2

3

4

5

6

7

8

9

10

대지에 날아드는
보타니컬 향기

#봄 #가을

#페미닌

#플로럴

#시크

#로맨틱

라이트 그레이시의 그린과 핑크 계열에, 부드러운 블루나 무거운 퍼플을 조합하여
매끄러운 ELEGANT 컬러를 연출했습니다.

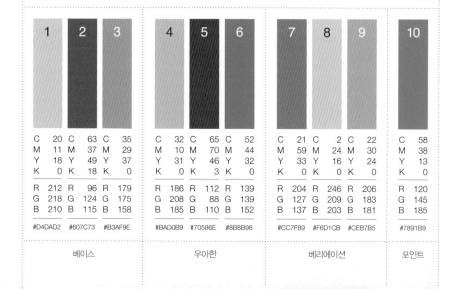

	1		2		3		4		5		6		7		8		9		10
C	20	C	63	C	35	C	32	C	65	C	52	C	21	C	2	C	22	C	58
M	11	M	37	M	29	M	10	M	70	M	44	M	59	M	24	M	30	M	38
Y	18	Y	49	Y	37	Y	31	Y	46	Y	32	Y	33	Y	16	Y	24	Y	13
K	0	K	18	K	0	K	0	K	3	K	0	K	0	K	0	K	0	K	0
R	212	R	96	R	179	R	186	R	112	R	139	R	204	R	246	R	206	R	120
G	218	G	124	G	175	G	208	G	88	G	139	G	127	G	209	G	183	G	145
B	210	B	115	B	158	B	185	B	110	B	152	B	137	B	203	B	181	B	185
#D4DAD2		#607C73		#B3AF9E		#BAD0B9		#70586E		#8B8B98		#CC7F89		#F6D1CB		#CEB7B5		#7891B9	
베이스						우아한						베리에이션						포인트	

SAMPLE

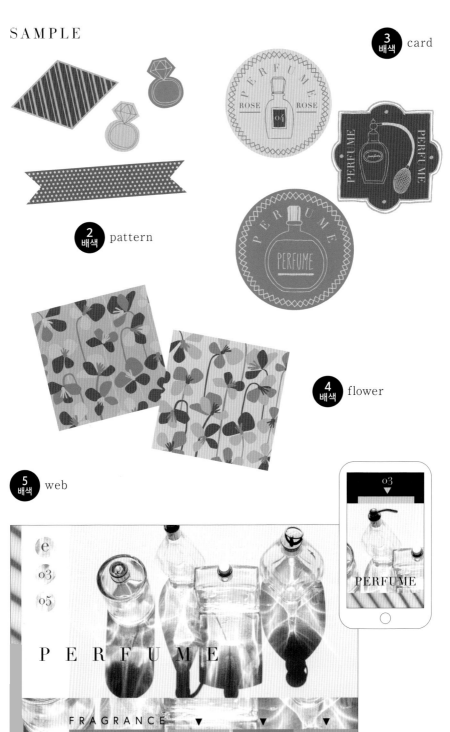

3 배색 card

2 배색 pattern

4 배색 flower

5 배색 web

ROSE PERFUME ROSE
PERFUME
PERFUME

PERFUME
PERFUME

e
o3
o5

P E R F U M E

FRAGRANCE ▼ ▼ ▼

o3
▼
PERFUME

1
2
3

4
5
6

7
8
9

10

53

2배색

10/1	3/2	5/9	5/2	2/1
3/5	5/9	1/3	4/6	1/10
2/7	7/6	7/2	8/9	7/3
7/9	9/4	4/10	8/7	9/5

3배색

10/2/9	6/8/4	2/3/8	9/4/5	7/6/9
9/8/7	1/10/2	7/2/4	5/1/9	8/7/10
6/3/4	2/5/3	4/8/2	3/10/1	6/2/9

4배색

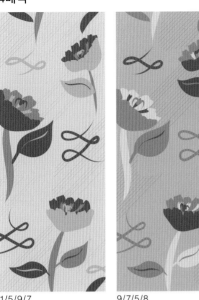

1/5/9/7

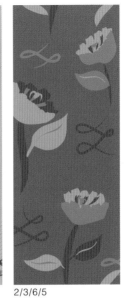

9/7/5/8

2/3/6/5

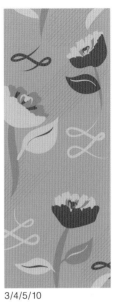

3/4/5/10

5배색

6/8/7/5/4 8/4/1/9/7 8/10/6/7/9 9/7/8/6/5 1/6/9/8/3 2/1/9/4/10 3/5/7/9/8

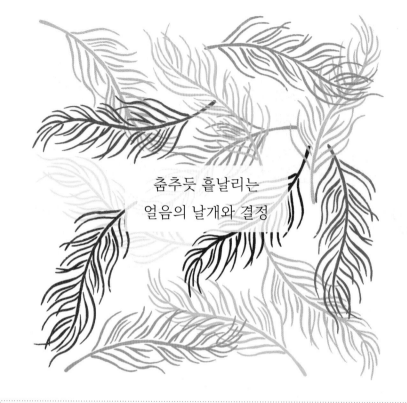

춤추듯 흩날리는
얼음의 날개와 결정

#겨울

#차분한

#조용한

#투명한

#남성

블루와 퍼플의 톤 그러데이션에 그린을 더해서
남성미가 느껴지는 배색을 연출했습니다.

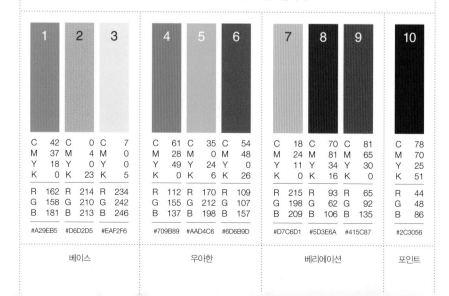

	1	2	3		4	5	6		7	8	9		10
C	42	0	7	C	61	35	54	C	18	70	81	C	78
M	37	4	0	M	28	0	48	M	24	81	65	M	70
Y	18	0	0	Y	49	24	0	Y	11	34	30	Y	25
K	0	23	5	K	0	6	26	K	0	16	0	K	51
R	162	214	234	R	112	170	109	R	215	93	65	R	44
G	158	210	242	G	155	212	107	G	198	62	92	G	48
B	181	213	246	B	137	198	157	B	209	106	135	B	86
	#A29EB5	#D6D2D5	#EAF2F6		#709B89	#AAD4C6	#6D6B9D		#D7C6D1	#5D3E6A	#415C87		#2C3056

베이스	우아한	베리에이션	포인트

SAMPLE

2 배색 pattern

3 배색 card

4 배색 flower

5 배색 web

2배색

A 10/2 · 3/7 · 5/9 · 5/2 · 5/1
A 2/4 · 5/1 · 1/3 · 4/6 · 1/8
A 5/3 · 8/5 · 7/6 · 8/9 · 7/3
A 1/7 · 9/7 · 4/10 · 8/7 · 9/5

3배색

Elegant 10/2/1 · 6/8/2 · 2/3/8 · 9/4/5 · 7/6/9
Rose 5/6/3 · 1/10/2 · 7/8/6 · 5/1/9 · 8/5/7
NO.1 6/2/10 · NO.2 2/9/4 · NO.3 4/8/7 · NO.4 3/10/4 · NO.5 6/7/5

4배색

3/10/7/6

9/10/5/2

2/5/4/6

8/7/10/1

5배색

3/6/7/5/8

10/6/3/7/1

8/2/5/6/7

6/10/7/3/9

6/5/7/10/4

2/6/3/4/7

10/2/6/5/1

1
2
3
........
4
5
6
........
7
8
9
........
10

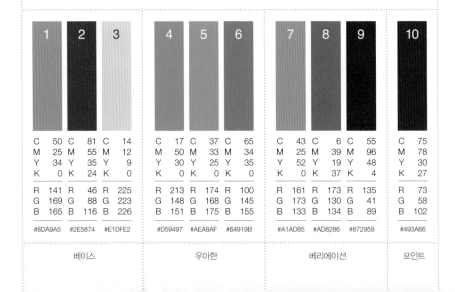

#가을 #겨울

#클래식

#성숙한

#차분한

#페미닌

벨벳 위에 모인
빗방울의 색

살짝 톤이 다운되어 부드러운 핑크와 그린에 성숙한 느낌의 퍼플을 더해
차분하고 부드러운 우아함을 연출했습니다.

	1	2	3		4	5	6		7	8	9		10
C	50	81	14		17	37	65		43	6	55		75
M	25	55	12		50	33	34		25	39	96		78
Y	34	35	9		30	25	35		52	19	48		30
K	0	24	0		0	0	0		0	37	4		27
R	141	46	225		213	174	100		161	173	135		73
G	169	88	223		148	168	145		173	130	41		58
B	165	116	226		151	175	155		133	134	89		102
	#8DA9A5	#2E5874	#E1DFE2		#D59497	#AEA8AF	#64919B		#A1AD85	#AD8286	#872959		#493A66
		베이스				우아한				베리에이션			포인트

SAMPLE

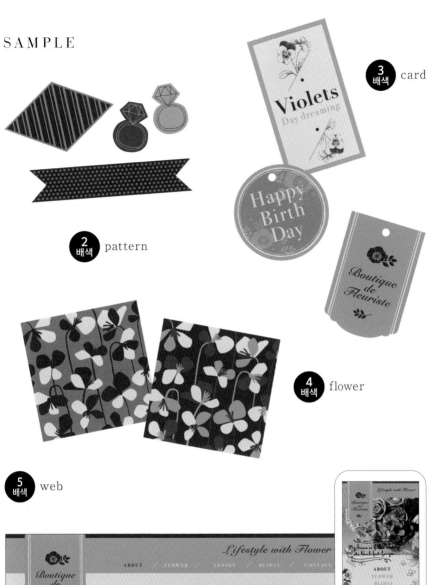

3 배색 card

2 배색 pattern

4 배색 flower

5 배색 web

2배색

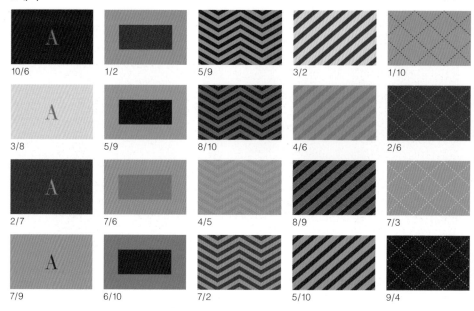

10/6 1/2 5/9 3/2 1/10

3/8 5/9 8/10 4/6 2/6

2/7 7/6 4/5 8/9 7/3

7/9 6/10 7/2 5/10 9/4

3배색

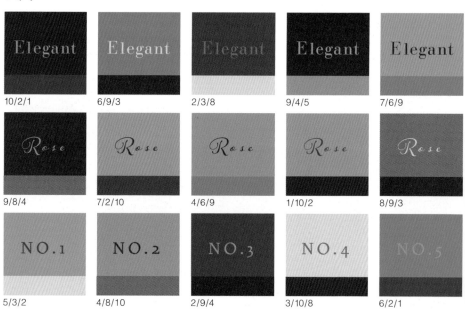

Elegant — 10/2/1
Elegant — 6/9/3
Elegant — 2/3/8
Elegant — 9/4/5
Elegant — 7/6/9

Rose — 9/8/4
Rose — 7/2/10
Rose — 4/6/9
Rose — 1/10/2
Rose — 8/9/3

NO.1 — 5/3/2
NO.2 — 4/8/10
NO.3 — 2/9/4
NO.4 — 3/10/8
NO.5 — 6/2/1

4배색

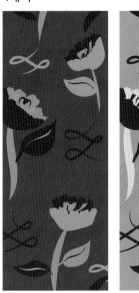

2/10/5/4

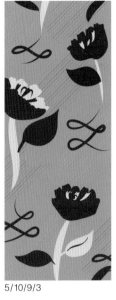

5/10/9/3

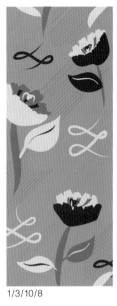

1/3/10/8

2/10/7/5

5배색

6/4/5/1/9

3/6/1/4/10

5/4/8/6/2

8/10/9/3/4

5/3/4/9/1

2/6/1/10/3

2/10/1/7/6

1
2
3
.......
4
5
6
.......
7
8
9
.......
10

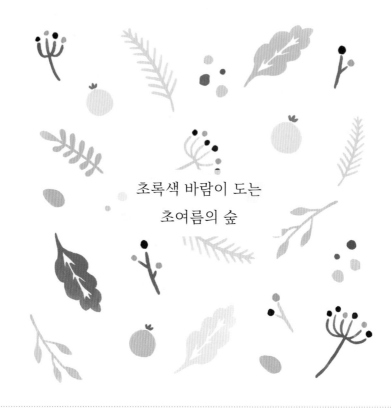

초록색 바람이 도는
초여름의 숲

#여름

#그린

#보타니컬

#상쾌한

#차분한

차분한 리프 컬러에 상쾌한 그레이와 잿빛이 살짝 들어간 베이지를 조합한
부드러운 어스 컬러(Earth color)가 예쁜 배색입니다.

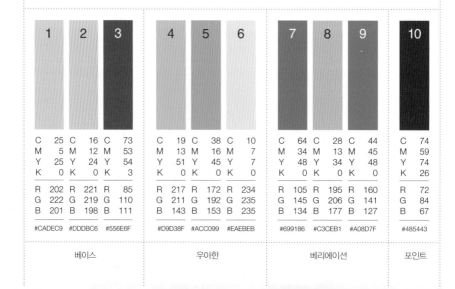

1	2	3	4	5	6	7	8	9	10
C 25	C 16	C 73	C 19	C 38	C 10	C 64	C 28	C 44	C 74
M 5	M 12	M 53	M 13	M 16	M 7	M 34	M 13	M 45	M 59
Y 25	Y 24	Y 54	Y 51	Y 45	Y 7	Y 48	Y 34	Y 48	Y 74
K 0	K 0	K 3	K 0	K 0	K 0	K 0	K 0	K 0	K 26
R 202	R 221	R 85	R 217	R 172	R 234	R 105	R 195	R 160	R 72
G 222	G 219	G 110	G 211	G 192	G 235	G 145	G 206	G 141	G 84
B 201	B 198	B 111	B 143	B 153	B 235	B 134	B 177	B 127	B 67
#CADEC9	#DDDBC6	#556E6F	#D9D38F	#ACC099	#EAEBEB	#699186	#C3CEB1	#A08D7F	#485443
베이스			우아한			베리에이션			포인트

SAMPLE

3
배색 card

it is gentle to your skin

01

NEW YORK
NEW YORK
05

Ⓢ
NATURAL
SOAP

IT IS GENTLE TO YOUR

2
배색 pattern

4
배색 flower

NATURAL
SOAP

5
배색 web

Ⓢ
NATURAL
SOAP

IT IS GENTLE TO YOUR

ORDER TYPE TYPE 1 TYPE 2

🌿 coconut 01
🌿 olive 02

1

2

3

4

5

6

7

8

9

10

2배색

9/2　3/2　5/9　5/2　2/3

3/5　5/9　1/4　4/6　1/9

2/10　4/10　7/2　8/9　7/2

7/4　9/8　4/9　8/7　9/6

3배색

NATURAL　NATURAL　NATURAL　NATURAL　NATURAL

10/4/6　2/5/10　9/3/4　6/4/7　3/2/4

Room　Room　Room　Room　Room

9/5/1　1/10/7　7/2/1　5/1/9　8/9/10

NO.1　NO.2　NO.3　NO.4　NO.5

6/3/9　2/9/3　4/8/3　3/10/4　6/2/9

4배색

6/2/7/8

3/9/2/10

2/5/9/6

9/5/4/6

5배색

2/6/7/8/9　　3/6/4/8/7　　8/5/1/6/4　　4/6/10/9/5

6/7/9/1/2　　4/2/3/8/9

2/6/4/3/8

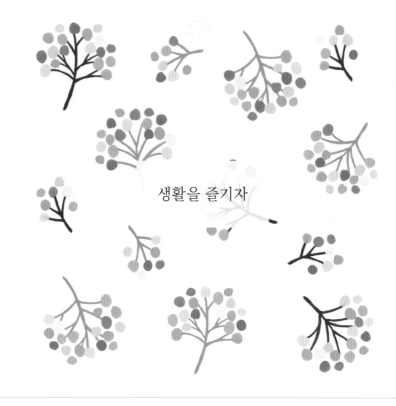

생활을 즐기자

#여름 #가을

#모던

#심플

#스타일리시

#시적인

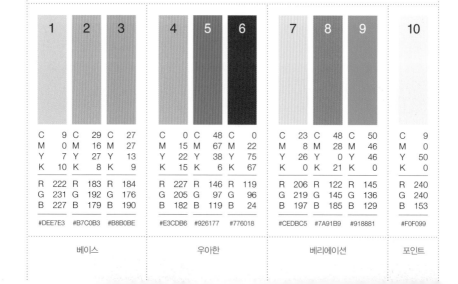

그린 계열의 라이트 그레이시 컬러와 톤 다운된 퍼플과 블루, 깨끗한 라이트 옐로를 합친
컬러풀하면서도 차분하고 상쾌함을 주는 배색입니다.

1	2	3	4	5	6	7	8	9	10
C 9	C 29	C 27	C 0	C 48	C 0	C 23	C 48	C 50	C 9
M 0	M 16	M 27	M 15	M 67	M 22	M 8	M 28	M 46	M 0
Y 7	Y 27	Y 13	Y 22	Y 38	Y 75	Y 26	Y 0	Y 46	Y 50
K 10	K 8	K 9	K 15	K 6	K 67	K 0	K 21	K 0	K 0
R 222	R 183	R 184	R 227	R 146	R 119	R 206	R 122	R 145	R 240
G 231	G 192	G 176	G 205	G 97	G 96	G 219	G 145	G 136	G 240
B 227	B 179	B 190	B 182	B 119	B 24	B 197	B 185	B 129	B 153
#DEE7E3	#B7C0B3	#B8B0BE	#E3CDB6	#926177	#776018	#CEDBC5	#7A91B9	#918881	#F0F099
베이스			우아한			베리에이션			포인트

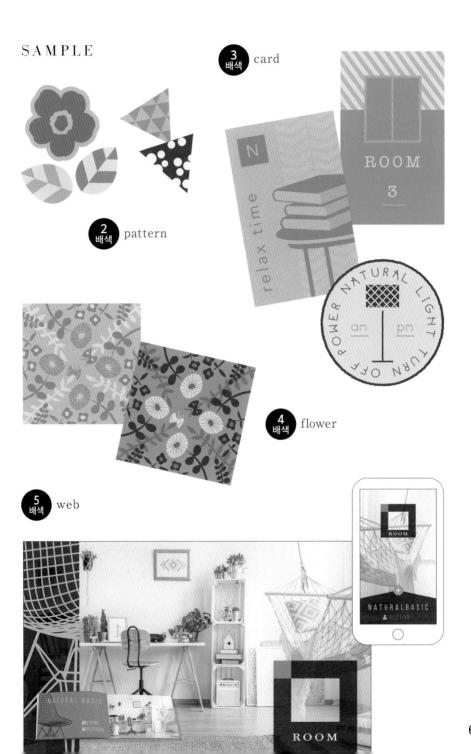

SAMPLE

3
배색 card

2
배색 pattern

4
배색 flower

5
배색 web

ROOM
3

relax time

NATURAL LIGHT
POWER
TURN OFF
am | pm

ROOM

NATURALBASIC

NATURAL BASIC

ROOM

1

2

3

4

5

6

7

8

9

10

2배색

4/8	6/2	8/9	9/10	5/4
3/6	2/5	5/3	4/6	3/7
2/10	9/4	3/1	3/9	8/2
5/1	10/3	2/7	8/7	9/10

3배색

10/2/6	6/8/10	2/3/8	9/4/7	7/6/5
9/8/1	5/1/9	7/2/5	1/9/8	8/7/4
1/4/9	2/9/10	4/5/3	3/10/1	6/3/4

4배색

1/9/8/7 2/1/4/6 3/1/5/4 9/1/10/3

5배색

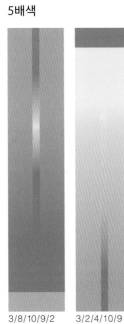 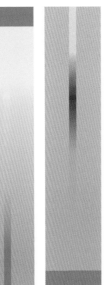

3/8/10/9/2 3/2/4/10/9 4/1/6/2/8 7/10/4/9/3 2/5/8/10/9 3/9/10/4/6 1/4/8/9/5

1
2
3

4
5
6

7
8
9

10

부드럽게 자라는

잎을 둘러싼 흙 내음

#봄 #여름

#밝은

#자연

#상쾌한

#차분한

발랄한 페일 컬러에 예쁜 옐로 베이지의 그러데이션 조합입니다.
다크 브라운을 포인트로 깔끔히 정리했습니다.

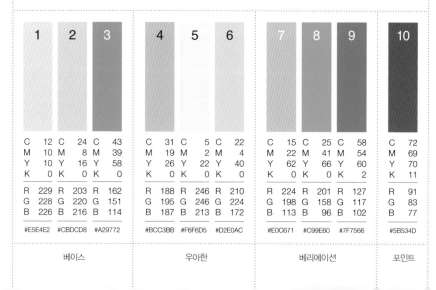

1	2	3	4	5	6	7	8	9	10
C 12	C 24	C 43	C 31	C 5	C 22	C 15	C 25	C 58	C 72
M 10	M 8	M 39	M 19	M 2	M 4	M 22	M 41	M 54	M 69
Y 10	Y 16	Y 58	Y 26	Y 22	Y 40	Y 62	Y 66	Y 60	Y 70
K 0	K 0	K 0	K 0	K 0	K 0	K 0	K 0	K 2	K 11
R 229	R 203	R 162	R 188	R 246	R 210	R 224	R 201	R 127	R 91
G 228	G 220	G 151	G 195	G 246	G 224	G 198	G 158	G 117	G 83
B 226	B 216	B 114	B 187	B 213	B 172	B 113	B 96	B 102	B 77
#E5E4E2	#CBDCD8	#A29772	#BCC3BB	#F6F6D5	#D2E0AC	#E0C671	#C99E60	#7F7566	#5B534D
베이스			우아한			베리에이션			포인트

SAMPLE

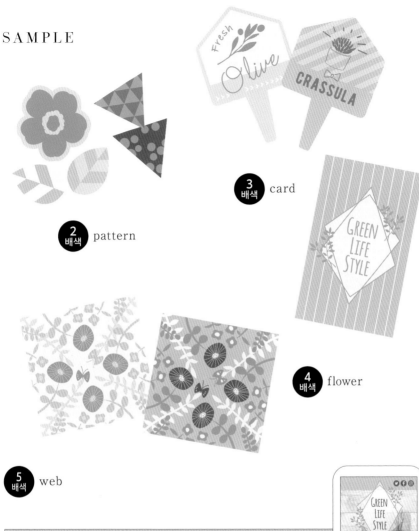

2 배색 pattern

3 배색 card

4 배색 flower

5 배색 web

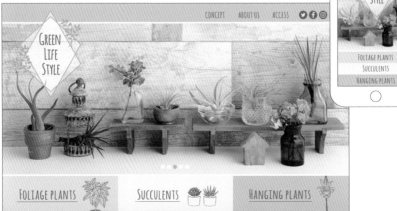

2배색

10/7	4/1	8/9	5/2	2/10
3/5	6/7	5/3	4/6	1/7
2/8	9/3	7/2	3/9	8/2
7/1	5/6	4/10	8/7	9/5

3배색

10/2/4	6/8/3	2/3/9	9/4/7	7/6/5
9/8/1	5/1/9	7/2/10	1/9/8	8/7/10
1/4/10	2/9/5	4/5/3	3/10/2	6/3/9

4배색

10/5/6/4

2/8/5/7

3/8/10/5

4/6/9/3

5배색

3/5/6/9/7 9/2/7/10/6

4/1/6/2/10

7/9/8/6/3 7/3/8/5/2

3/2/7/1/4 5/2/3/8/9

1
2
3
........
4
5
6
........
7
8
9
........
10

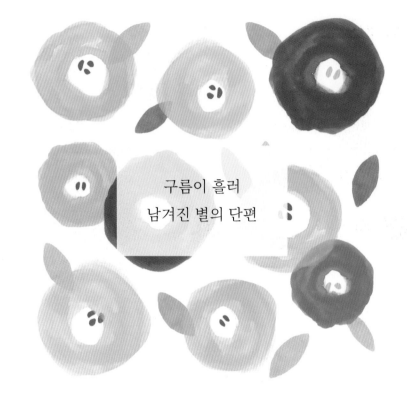

구름이 흘러
남겨진 별의 단편

차분한 브라운과 핑크 계열에 그레이시한 퍼플과 아쿠아로
안도감을 주는 여성적인 내추럴 컬러입니다.

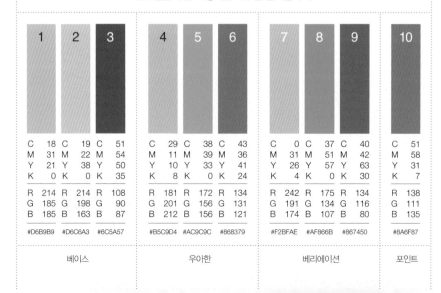

	1	2	3	4	5	6	7	8	9	10
C	18	19	51	29	38	43	0	37	40	51
M	31	22	54	11	39	36	31	51	42	58
Y	21	38	50	10	33	41	26	57	63	31
K	0	0	35	8	0	24	4	0	30	7
R	214	214	108	181	172	134	242	175	134	138
G	185	198	90	201	156	131	191	134	116	111
B	185	163	87	212	156	121	174	107	80	135
	#D6B9B9	#D6C6A3	#6C5A57	#B5C9D4	#AC9C9C	#868379	#F2BFAE	#AF866B	#867450	#8A6F87
	베이스			우아한			베리에이션			포인트

SAMPLE

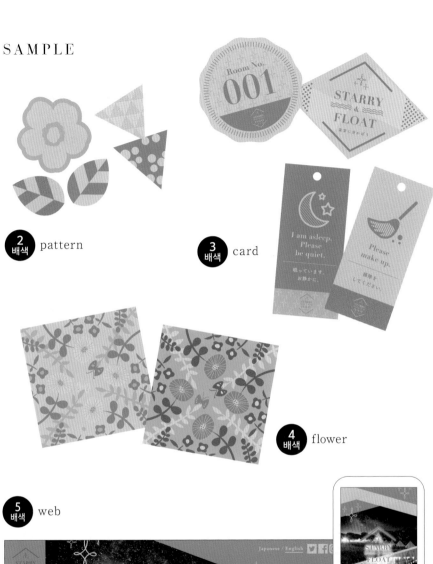

2 배색 pattern

3 배색 card

4 배색 flower

5 배색 web

2배색

3배색

4배색

4/5/10/6

10/7/8/5

3/10/1/4

8/9/1/7

5배색

3/7/2/5/4

10/5/4/8/1

2/10/1/6/7

7/4/3/5/10

6/4/7/10/8

3/2/4/1/9

4/3/7/2/5

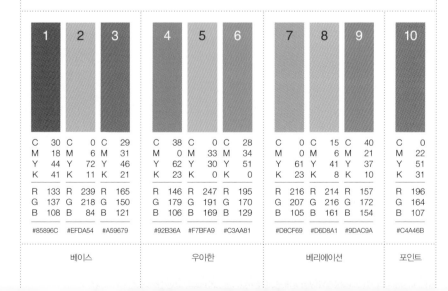

오후의 시장
발랄하게 진열된
자연의 산물

밝고 소프트한 색에 내추럴 베이지를 조합해서
건강하고 오가닉한 이미지를 연출했습니다.

	1	2	3	4	5	6	7	8	9	10
C	30	0	29	38	0	28	0	15	40	0
M	18	6	31	0	33	34	0	6	21	22
Y	44	72	46	62	30	51	61	41	37	51
K	41	11	21	23	0	0	23	8	10	31
R	133	239	165	146	247	195	216	214	157	196
G	137	218	150	179	191	170	207	216	172	164
B	108	84	121	106	169	129	105	161	154	107
	#85896C	#EFDA54	#A59679	#92B36A	#F7BFA9	#C3AA81	#D8CF69	#D6D8A1	#9DAC9A	#C4A46B
		베이스			우아한			베리에이션		포인트

SAMPLE

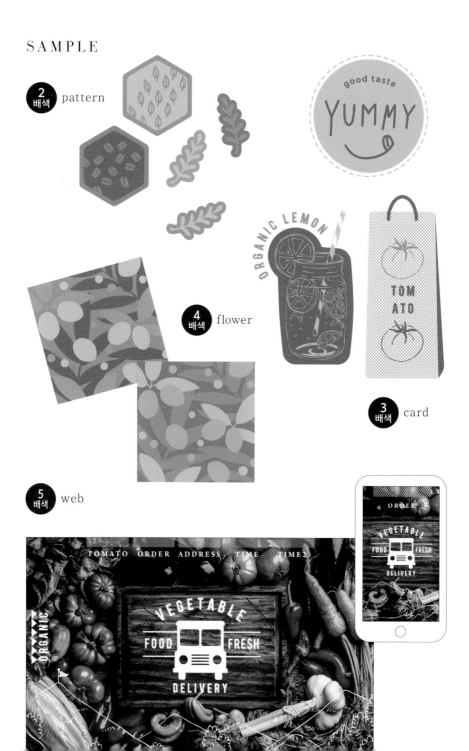

2 배색 pattern

good taste
YUMMY

4 배색 flower

ORGANIC LEMON

TOM ATO

3 배색 card

5 배색 web

TOMATO ORDER ADDRESS TIME TIME2

ORGANIC

VEGETABLE
FOOD FRESH
DELIVERY

ORDER

VEGETABLE
FOOD FRESH
DELIVERY

1
2
3
4
5
6
7
8
9
10

2배색

10/2	3/2	5/9	4/2	2/1
3/5	5/9	1/3	8/9	1/8
2/1	7/6	7/4	6/1	5/3
4/8	9/8	8/6	3/10	9/7

3배색

10/2/8	8/1/3	2/3/6	9/7/8	7/4/1
9/3/7	7/9/10	1/10/2	5/1/9	8/7/4
6/5/8	10/4/7	4/8/1	3/10/2	6/8/1

4배색

9/2/5/8 2/1/3/9 10/1/2/8 1/4/5/6

5배색

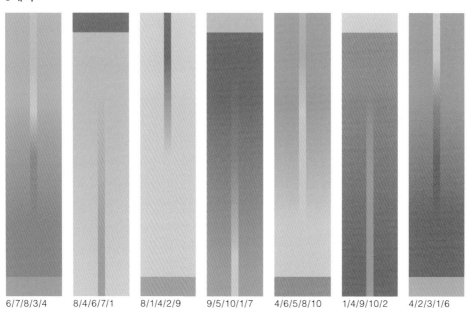

6/7/8/3/4 8/4/6/7/1 8/1/4/2/9 9/5/10/1/7 4/6/5/8/10 1/4/9/10/2 4/2/3/1/6

#여름 #가을

#아침

#시크

#프렌치

#그레이시

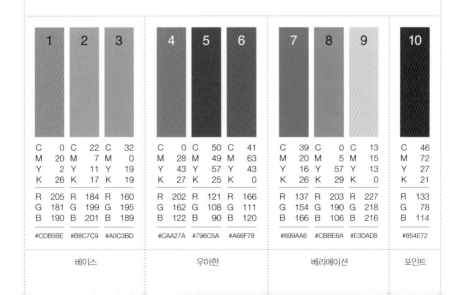

예쁜 그레이시 컬러와 차분함을 주는 브라운 계열로 매끈하고 시크한 배색을 만들었습니다.

	1		2		3		4		5		6		7		8		9		10
C	0	C	22	C	32	C	0	C	50	C	41	C	39	C	0	C	13	C	46
M	20	M	7	M	0	M	28	M	49	M	63	M	20	M	5	M	15	M	72
Y	2	Y	11	Y	19	Y	43	Y	57	Y	43	Y	16	Y	57	Y	13	Y	27
K	26	K	17	K	19	K	27	K	25	K	0	K	26	K	29	K	0	K	21
R	205	R	184	R	160	R	202	R	121	R	166	R	137	R	203	R	227	R	133
G	181	G	199	G	195	G	162	G	108	G	111	G	154	G	190	G	218	G	78
B	190	B	201	B	189	B	122	B	90	B	120	B	166	B	106	B	216	B	114
#CDB5BE		#B8C7C9		#A0C3BD		#CAA27A		#796C5A		#A66F78		#899AA6		#CBBE6A		#E3DAD8		#854E72	

베이스 / 우아한 / 베리에이션 / 포인트

맨살에 녹아드는 허브 향기

SAMPLE

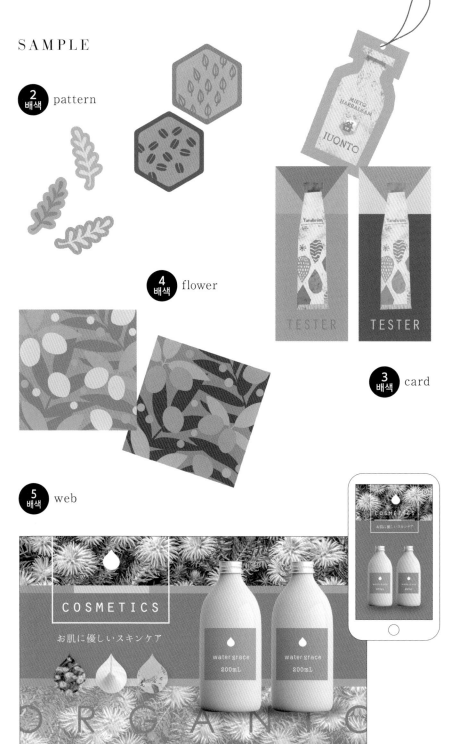

2 배색 pattern

4 배색 flower

3 배색 card

5 배색 web

2배색

10/2	2/9	5/8	4/2	5/3
3/5	5/2	10/2	9/8	1/9
9/6	7/6	7/4	6/1	2/7
4/9	8/3	9/6	3/10	8/6

3배색

10/2/9	9/1/7	2/3/6	8/10/9	7/4/1
8/7/5	7/3/10	1/6/9	5/8/2	6/9/8
6/5/9	10/4/2	4/2/7	9/7/4	3/10/5

4배색

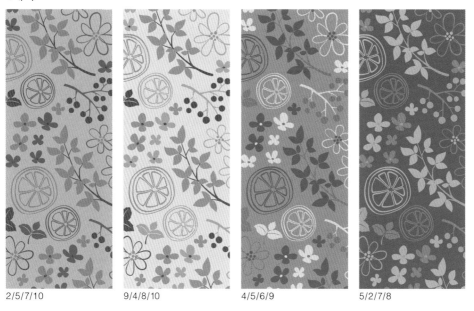

2/5/7/10 9/4/8/10 4/5/6/9 5/2/7/8

5배색

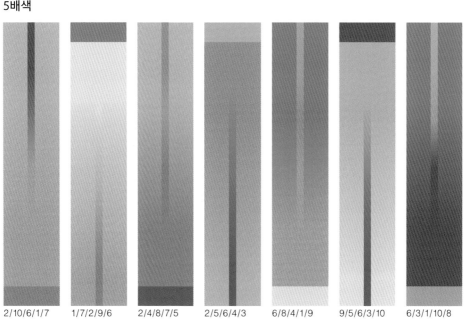

2/10/6/1/7 1/7/2/9/6 2/4/8/7/5 2/5/6/4/3 6/8/4/1/9 9/5/6/3/10 6/3/1/10/8

1

2

3

........

4

5

6

........

7

8

9

........

10

작은 꽃이
음표가 되어
둥실둥실 떠다니는
오후의 낮잠

ORGANIC

#여름 #가을

#한색

#어스컬러

#차분한

#릴렉스

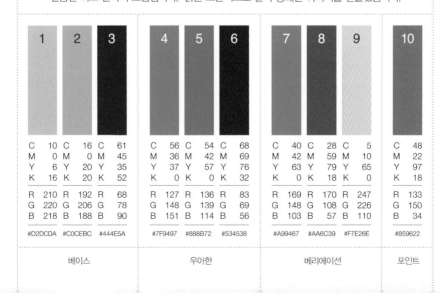

톤 온 톤(동일 색상으로 톤이 다른 배색 상태)의 네이비 계열과
깔끔한 어스 컬러의 조합입니다. 밝은 노란색으로 살짝 상쾌한 이미지를 연출했습니다.

1	2	3	4	5	6	7	8	9	10
C 10	C 16	C 61	C 56	C 54	C 68	C 40	C 28	C 5	C 48
M 0	M 0	M 45	M 36	M 42	M 69	M 42	M 59	M 10	M 22
Y 6	Y 20	Y 35	Y 37	Y 57	Y 76	Y 63	Y 79	Y 65	Y 97
K 16	K 20	K 52	K 0	K 0	K 32	K 0	K 18	K 0	K 18
R 210	R 192	R 68	R 127	R 136	R 83	R 169	R 170	R 247	R 133
G 220	G 206	G 78	G 148	G 139	G 69	G 148	G 108	G 226	G 150
B 218	B 188	B 90	B 151	B 114	B 56	B 103	B 57	B 110	B 34
#D2DCDA	#C0CEBC	#444E5A	#7F9497	#888B72	#534538	#A99467	#AA6C39	#F7E26E	#859622
베이스			우아한			베리에이션			포인트

SAMPLE

2 배색 pattern

3 배색 card

4 배색 flower

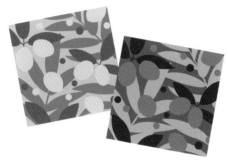

5 배색 web

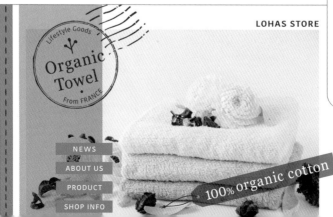

2배색

10/9	4/1	1/9	4/7	1/7
3/1	6/7	5/3	10/9	6/10
2/5	8/3	4/2	8/7	5/1
7/6	5/2	7/10	5/6	9/5

3배색

10/5/1	6/8/4	2/3/7	9/4/10	7/10/2
9/8/5	5/6/2	7/2/3	1/9/4	8/7/9
1/6/7	2/9/4	4/1/3	3/10/9	6/4/10

4배색

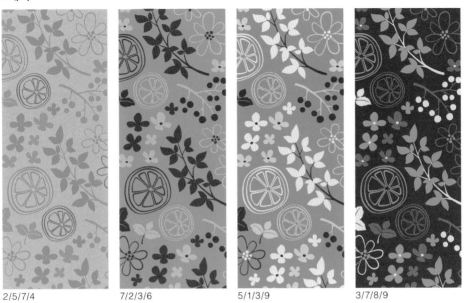

2/5/7/4 7/2/3/6 5/1/3/9 3/7/8/9

5배색

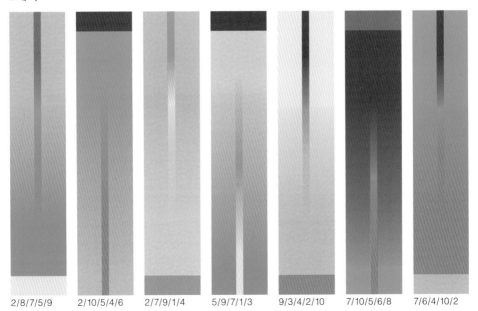

2/8/7/5/9 2/10/5/4/6 2/7/9/1/4 5/9/7/1/3 9/3/4/2/10 7/10/5/6/8 7/6/4/10/2

1
2
3
.........
4
5
6
.........
7
8
9
.........
10

황금빛으로 빛나는
레몬과 올리브

차분한 소프트 톤에 밝은 옐로와 그린을 조합하여
상쾌하고 즐거움이 느껴지는 오가닉 컬러를 표현했습니다.

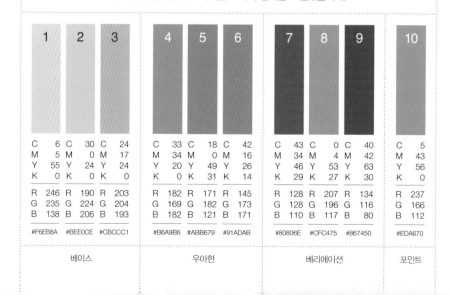

	1	2	3	4	5	6	7	8	9	10
C	6	30	24	33	18	42	43	0	40	5
M	5	0	17	34	0	16	34	4	42	43
Y	55	24	24	20	49	26	46	53	63	56
K	0	0	0	0	31	14	29	27	30	0
R	246	190	203	182	171	145	128	207	134	237
G	235	224	204	169	182	173	128	196	116	166
B	138	206	193	182	121	171	110	117	80	112
	#F6EB8A	#BEE0CE	#CBCCC1	#B6A9B6	#ABB679	#91ADAB	#80806E	#CFC475	#867450	#EDA670

베이스	우아한	베리에이션	포인트

SAMPLE

3 배색 card

2 배색 pattern

4 배색 flower

5 배색 web

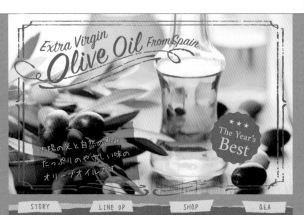

1
2
3
4
5
6
7
8
9
10

2배색

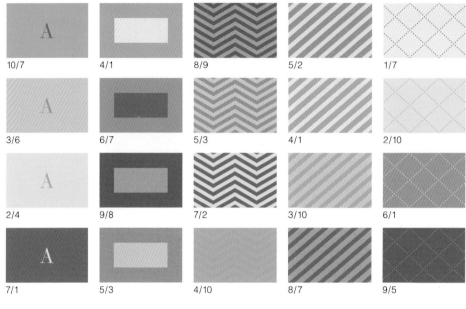

10/7 4/1 8/9 5/2 1/7

3/6 6/7 5/3 4/1 2/10

2/4 9/8 7/2 3/10 6/1

7/1 5/3 4/10 8/7 9/5

3배색

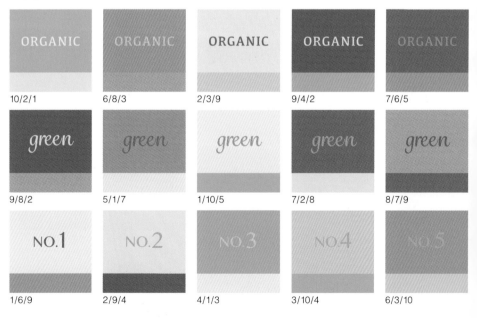

10/2/1 6/8/3 2/3/9 9/4/2 7/6/5

9/8/2 5/1/7 1/10/5 7/2/8 8/7/9

1/6/9 2/9/4 4/1/3 3/10/4 6/3/10

4배색

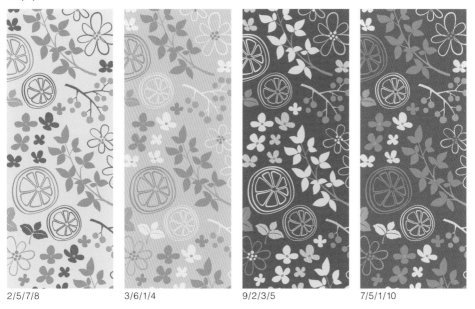

2/5/7/8 3/6/1/4 9/2/3/5 7/5/1/10

5배색

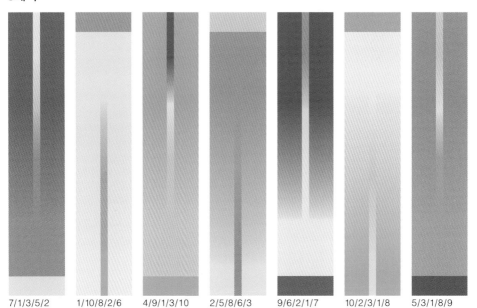

7/1/3/5/2 1/10/8/2/6 4/9/1/3/10 2/5/8/6/3 9/6/2/1/7 10/2/3/1/8 5/3/1/8/9

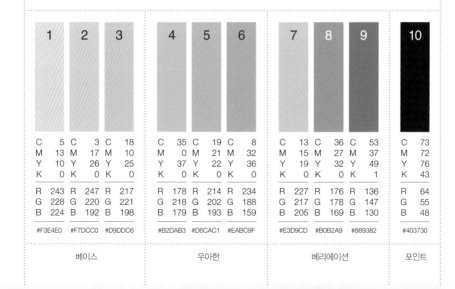

그림의 풍경을 넘어서는
자연 그대로의 색채

#봄 #여름

#파스텔

#해질녘

#스파이시

#이국적

페일 톤부터 그레이시한 베이지, 오렌지, 그린에 차콜 그레이를
포인트로 해서 멋스럽게 표현했습니다.

	1		2		3		4		5		6		7		8		9		10
C	5	C	3	C	18	C	35	C	19	C	8	C	13	C	36	C	53	C	73
M	13	M	17	M	10	M	0	M	21	M	32	M	15	M	27	M	37	M	72
Y	10	Y	26	Y	25	Y	37	Y	22	Y	36	Y	19	Y	32	Y	49	Y	76
K	0	K	0	K	0	K	0	K	0	K	0	K	0	K	0	K	1	K	43
R	243	R	247	R	217	R	178	R	214	R	234	R	227	R	176	R	136	R	64
G	228	G	220	G	221	G	218	G	202	G	188	G	217	G	178	G	147	G	55
B	224	B	192	B	198	B	179	B	193	B	159	B	205	B	169	B	130	B	48
#F3E4E0		#F7DCC0		#D9DDC6		#B2DAB3		#D6CAC1		#EABC9F		#E3D9CD		#B0B2A9		#889382		#403730	

베이스	우아한	베리에이션	포인트

SAMPLE

2 배색 pattern

3 배색 card

4 배색 flower

5 배색 web

MOBILE PHONE
2.35

MOBILE PHONE 最高画質 CAMERA 2.3 5

CAMERA CONCEPT DESIGN

THE MODEL

CAMERA
2.35

THE MODEL

ETHICAL

2배색

9/2 4/2 5/9 6/1 6/4

3/8 7/6 6/3 8/9 2/9

1/10 9/5 7/4 5/7 8/10

4/1 6/3 10/2 4/2 9/7

3배색

10/4/6 8/6/3 2/3/6 9/7/4 6/2/1

9/3/7 5/9/10 1/8/6 8/10/4 3/4/9

2/10/9 10/6/7 7/5/8 4/2/1 6/8/10

4배색

1/4/5/6 8/9/7/2 9/6/7/8 7/10/4/8

5배색

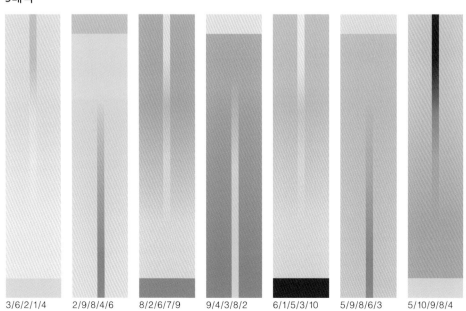

3/6/2/1/4 2/9/8/4/6 8/2/6/7/9 9/4/3/8/2 6/1/5/3/10 5/9/8/6/3 5/10/9/8/4

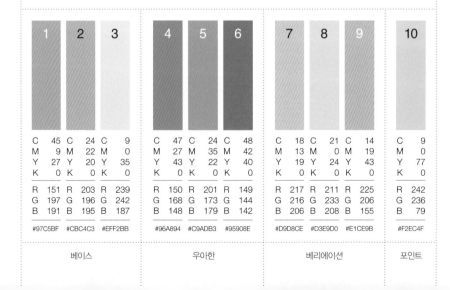

자연 안에서
기쁨의 찬미

#여름 #가을

#비타민

#내추럴

#고요함

#투명감

예쁜 페일 컬러와 라이트 그레이시 컬러로 안개 낀 아침의 느낌을 주는 배색에
비비드한 노란색을 포인트로 활용했습니다.

	1	2	3	4	5	6	7	8	9	10
C	45	24	9	47	24	48	18	21	14	9
M	9	22	0	27	35	42	13	0	19	0
Y	27	20	35	43	22	40	19	24	43	77
K	0	0	0	0	0	0	0	0	0	0
R	151	203	239	150	201	149	217	211	225	242
G	197	196	242	168	173	144	216	233	206	236
B	191	195	187	148	179	142	206	208	155	79
	#97C5BF	#CBC4C3	#EFF2BB	#96A894	#C9ADB3	#95908E	#D9D8CE	#D3E9D0	#E1CE9B	#F2EC4F
	베이스			우아한			베리에이션			포인트

SAMPLE

2 배색 pattern

3 배색 card

4 배색 flower

5 배색 web

2배색

10/6	3/4	5/6	5/7	3/1
3/1	5/3	1/3	4/2	1/8
2/3	7/6	7/2	8/9	7/6
1/6	9/5	7/10	8/1	6/5

3배색

10/1/4	6/2/8	2/3/10	9/6/3	4/7/3
9/5/6	1/10/3	3/8/2	5/9/8	8/1/4
6/7/5	2/9/3	4/8/10	3/4/2	10/2/5

4배색

8/9/7/1 6/5/4/2 7/4/9/3 7/10/1/4

5배색

3/8/9/5/6 10/4/9/8/1 7/5/8/6/3 9/4/8/2/10 6/2/3/1/9 3/6/5/1/8 6/10/5/9/4

1

2

3

4

5

6

7

8

9

10

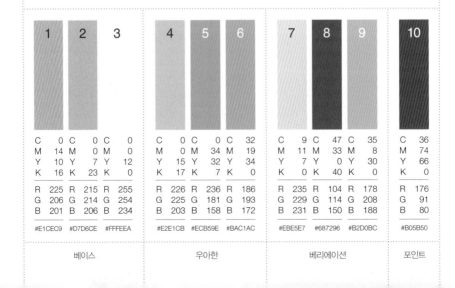

자연과 공존하는
오가닉 코튼

안개 같은 페일 컬러와 예쁜 새먼 핑크와 그린. 약간 무게감 있는 블루와 레드로
산뜻하면서도 자연 친화적인 느낌을 주었습니다.

1	2	3	4	5	6	7	8	9	10
C 0	C 0	C 0	C 0	C 0	C 32	C 9	C 47	C 35	C 36
M 14	M 0	M 0	M 0	M 34	M 19	M 11	M 33	M 8	M 74
Y 10	Y 7	Y 12	Y 15	Y 32	Y 34	Y 7	Y 0	Y 30	Y 66
K 16	K 23	K 0	K 17	K 7	K 0	K 0	K 40	K 0	K 0
R 225	R 215	R 255	R 226	R 236	R 186	R 235	R 104	R 178	R 176
G 206	G 214	G 254	G 225	G 181	G 193	G 229	G 114	G 208	G 91
B 201	B 206	B 234	B 203	B 158	B 172	B 231	B 150	B 188	B 80
#E1CEC9	#D7D6CE	#FFFEEA	#E2E1CB	#ECB59E	#BAC1AC	#EBE5E7	#687296	#B2D0BC	#B05B50
베이스			우아한			베리에이션			포인트

SAMPLE

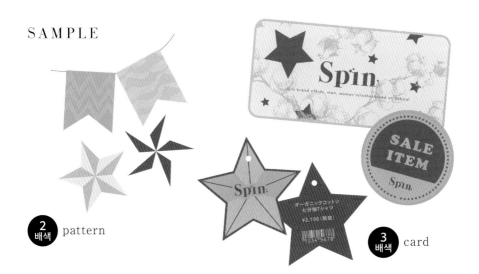

②
배색 pattern

③
배색 card

④
배색 flower

⑤
배색 web

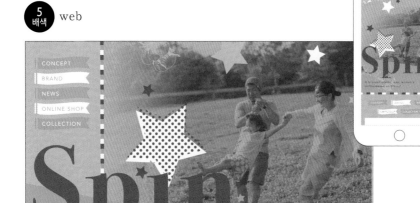

2배색

3/6	2/5	9/2	6/3	10/9
9/8	4/6	5/4	8/9	5/1
2/10	8/7	6/7	5/10	3/8
5/7	1/3	10/3	4/2	6/10

3배색

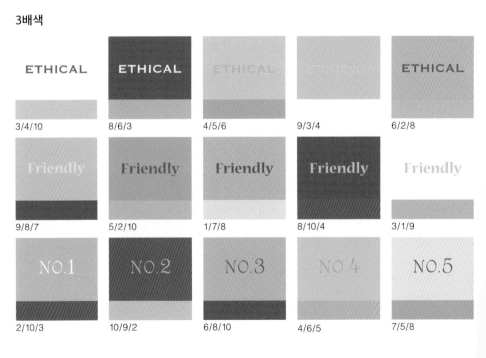

3/4/10	8/6/3	4/5/6	9/3/4	6/2/8
9/8/7	5/2/10	1/7/8	8/10/4	3/1/9
2/10/3	10/9/2	6/8/10	4/6/5	7/5/8

4배색

6/5/4/1 9/8/7/2 3/5/7/8 4/10/3/6

5배색

6/5/1/4/3 7/3/4/9/5 7/9/2/3/8 1/3/9/5/2 3/8/6/5/1 4/6/2/3/10 4/10/5/2/6

1

2

3

4

5

6

7

8

9

10

109

인간과 자연에
좋은 것

#봄 #여름

#산

#하늘

#담담한

#밝은

밝고 말끔한 황록색과 청록색을 중심으로 새먼 핑크와 선명한 그린을 사용하여
경쾌한 이미지를 연출했습니다.

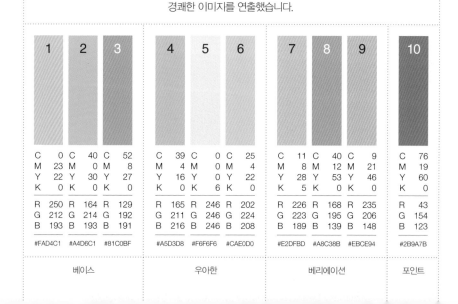

	1		2		3		4		5		6		7		8		9		10
C	0	C	40	C	52	C	39	C	0	C	25	C	11	C	40	C	9	C	76
M	23	M	0	M	8	M	4	M	0	M	4	M	8	M	12	M	21	M	19
Y	22	Y	30	Y	27	Y	16	Y	0	Y	22	Y	28	Y	53	Y	46	Y	60
K	0	K	0	K	0	K	0	K	6	K	0	K	5	K	0	K	0	K	0
R	250	R	164	R	129	R	165	R	246	R	202	R	226	R	168	R	235	R	43
G	212	G	214	G	192	G	211	G	246	G	224	G	223	G	195	G	206	G	154
B	193	B	193	B	191	B	216	B	246	B	208	B	189	B	139	B	148	B	123
#FAD4C1		#A4D6C1		#81C0BF		#A5D3D8		#F6F6F6		#CAE0D0		#E2DFBD		#A8C38B		#EBCE94		#2B9A7B	
베이스						우아한						베리에이션						포인트	

SAMPLE

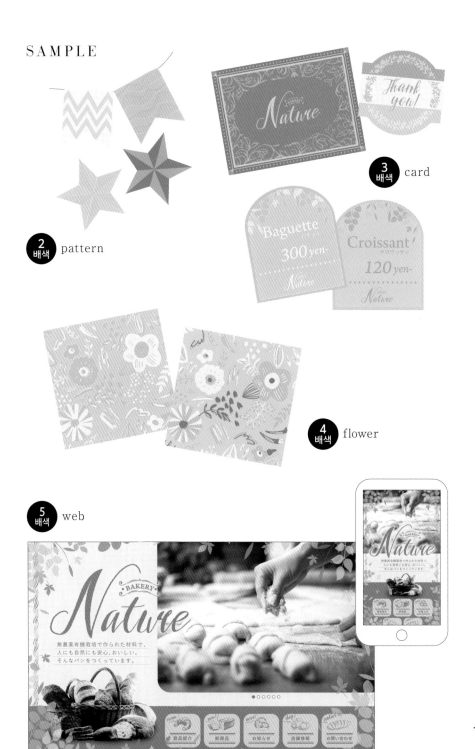

2 배색 pattern

3 배색 card

Baguette 300yen-

Croissant 120yen-

4 배색 flower

5 배색 web

1
2
3
4
5
6
7
8
9
10

111

2배색

4/5	2/7	1/4	8/9	10/9
9/3	3/6	5/6	7/10	5/2
2/10	8/9	2/7	6/3	3/7
7/8	1/3	10/8	1/2	7/8

3배색

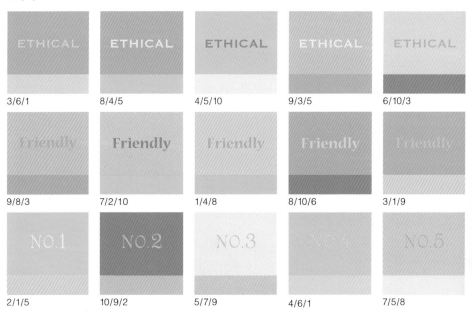

3/6/1	8/4/5	4/5/10	9/3/5	6/10/3
9/8/3	7/2/10	1/4/8	8/10/6	3/1/9
2/1/5	10/9/2	5/7/9	4/6/1	7/5/8

4배색

6/4/5/1 9/8/7/2 5/10/6/3 7/3/5/6

5배색

6/1/7/5/2 6/3/9/1/4 7/3/2/9/8 7/10/2/8/9 10/6/7/8/1 2/1/8/7/3 6/9/2/3/10

1
2
3
.........
4
5
6
.........
7
8
9
.........
10

하늘거리는 해안선
탄산 거품과 새하얀 모래밭

RESORT

#여름

#해변

#마린

#노을

#릴랙스

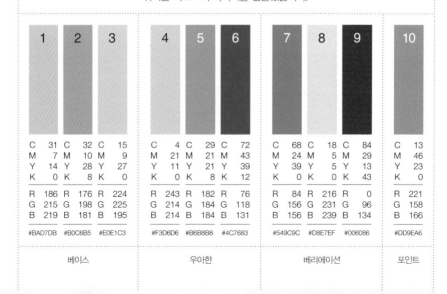

블루와 그린의 바다빛 배색에 깔끔한 핑크를 더해서
귀여운 리조트의 이미지를 연출했습니다.

	1	2	3		4	5	6		7	8	9		10
C	31	32	15	C	4	29	72	C	68	18	84	C	13
M	7	10	9	M	21	21	43	M	24	5	29	M	46
Y	14	28	27	Y	11	21	39	Y	39	5	13	Y	23
K	0	8	0	K	0	8	12	K	0	0	43	K	0
R	186	176	224	R	243	182	76	R	84	216	0	R	221
G	215	198	225	G	214	184	118	G	156	231	96	G	158
B	219	181	195	B	214	184	131	B	156	239	134	B	166
#BAD7DB		#B0C6B5	#E0E1C3	#F3D6D6		#B6B8B8	#4C7683	#549C9C		#D8E7EF	#006086	#DD9EA6	
	베이스				우아한				베리에이션			포인트	

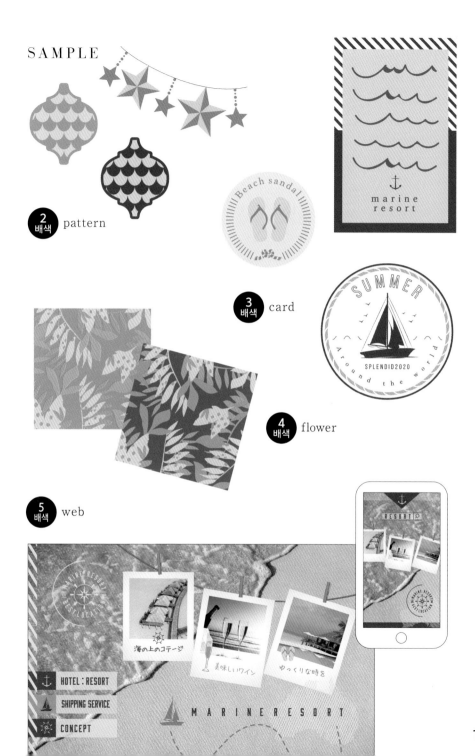

SAMPLE

2 배색 pattern

Beach sandal

marine
resort

3 배색 card

SUMMER
Around the world
SPLENDID2020

4 배색 flower

5 배색 web

海の上のコテージ
美味しいワイン
ゆっくりな時を

HOTEL : RESORT

SHIPPING SERVICE

CONCEPT

MARINE RESORT

RESORT

1

2

3

4

5

6

7

8

9

10

2배색

4/9	5/8	2/6	7/8	3/9
3/10	1/6	3/10	2/9	4/5
10/1	9/4	5/1	10/8	7/4
7/4	2/3	7/10	4/5	6/2

3배색

3/5/7	6/2/4	8/3/6	2/6/3	4/10/9
9/3/10	1/10/9	4/2/9	5/4/3	7/9/5
6/1/5	2/6/4	3/9/7	10/8/3	1/4/9

4배색

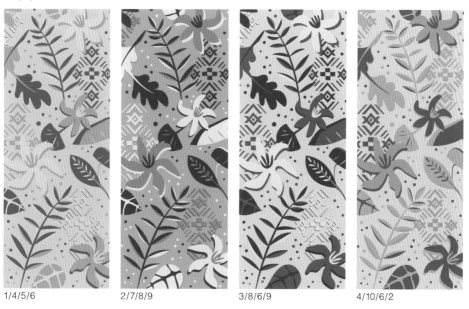

1/4/5/6　　　2/7/8/9　　　3/8/6/9　　　4/10/6/2

5배색

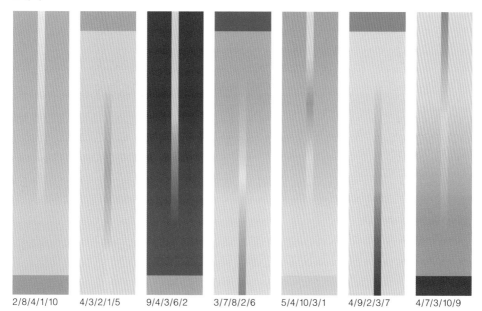

2/8/4/1/10　　4/3/2/1/5　　9/4/3/6/2　　3/7/8/2/6　　5/4/10/3/1　　4/9/2/3/7　　4/7/3/10/9

1

2

3

4

5

6

7

8

9

10

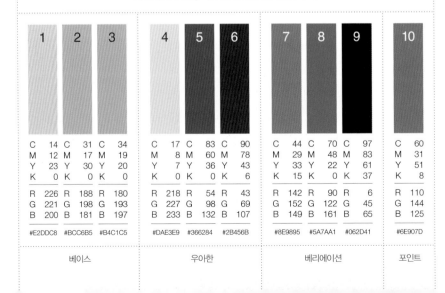

RESORT

#여름

#바다

#해변

#데님

#동계색

잔잔히 되풀이해서
밀려오는 파도

짙은 블루를 중심으로 차분한 라이트 그레이시 컬러와 담녹색으로
차분하면서 남성적인 분위기를 연출했습니다.

	1	2	3	4	5	6	7	8	9	10
C	14	31	34	17	83	90	44	70	97	60
M	12	17	19	8	60	78	29	48	83	31
Y	23	30	20	7	36	43	33	22	61	51
K	0	0	0	0	0	6	15	0	37	8
R	226	188	180	218	54	43	142	90	6	110
G	221	198	193	227	98	69	152	122	45	144
B	200	181	197	233	132	107	149	161	65	125
	#E2DDC8	#BCC6B5	#B4C1C5	#DAE3E9	#366284	#2B456B	#8E9895	#5A7AA1	#062D41	#6E907D

베이스	우아한	베리에이션	포인트

118

SAMPLE

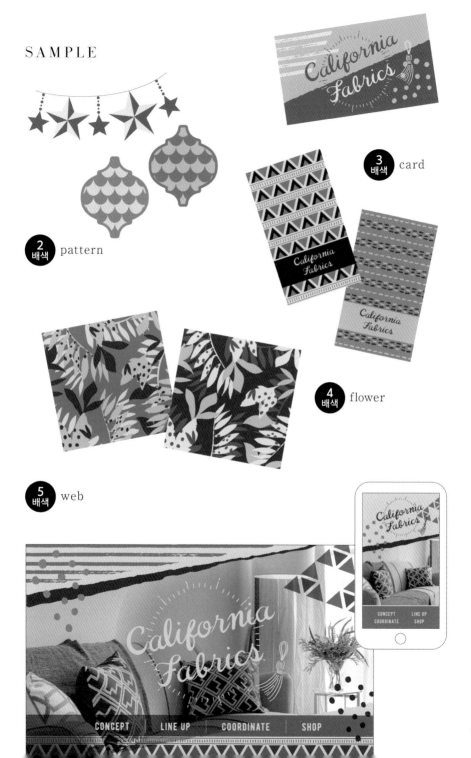

2배색 pattern

3배색 card

4배색 flower

5배색 web

California Fabrics

CONCEPT LINE UP COORDINATE SHOP

1
2
3

4
5
6

7
8
9

10

119

2배색

1/5 5/7 10/2 9/6 3/10

3/6 10/6 9/4 1/8 2/9

2/10 7/1 5/6 3/4 6/7

10/4 4/8 1/3 10/5 7/4

3배색

7/5/1 6/2/3 2/10/5 9/4/10 4/8/6

10/3/4 1/6/8 8/2/1 5/7/2 3/1/5

6/7/2 2/8/10 4/5/9 1/3/7 10/9/3

4배색

1/4/5/6 2/7/9/8 3/4/6/10 9/8/1/7

5배색

1/3/4/2/10 2/1/4/7/5 2/6/8/3/1 4/10/2/3/6 3/1/7/5/2 9/7/2/6/8 4/5/2/1/3

1
2
3
........
4
5
6
........
7
8
9
........
10

자전거를 타고 다니는
컬러풀한 거리

살짝 잿빛이 들어간 색과 색상 차이가 큰 옐로, 블루, 핑크를 조합한
트로피컬한 분위기의 배색입니다.

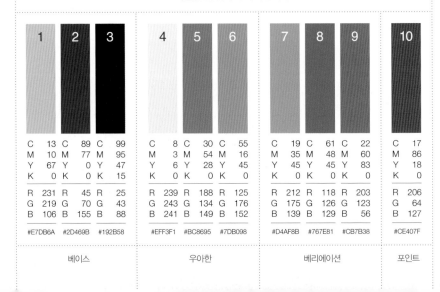

	1		2		3		4		5		6		7		8		9		10
C	13	C	89	C	99	C	8	C	30	C	55	C	19	C	61	C	22	C	17
M	10	M	77	M	95	M	3	M	54	M	16	M	35	M	48	M	60	M	86
Y	67	Y	0	Y	47	Y	6	Y	28	Y	45	Y	45	Y	45	Y	83	Y	18
K	0	K	0	K	15	K	0	K	0	K	0	K	0	K	0	K	0	K	0
R	231	R	45	R	25	R	239	R	188	R	125	R	212	R	118	R	203	R	206
G	219	G	70	G	43	G	243	G	134	G	176	G	175	G	126	G	123	G	64
B	106	B	155	B	88	B	241	B	149	B	152	B	139	B	129	B	56	B	127
#E7DB6A		#2D469B		#192B58		#EFF3F1		#BC8695		#7DB098		#D4AF8B		#767E81		#CB7B38		#CE407F	

베이스	우아한	베리에이션	포인트

SAMPLE

2
배색 pattern

3
배색 card

4
배색 flower

5
배색 web

2배색

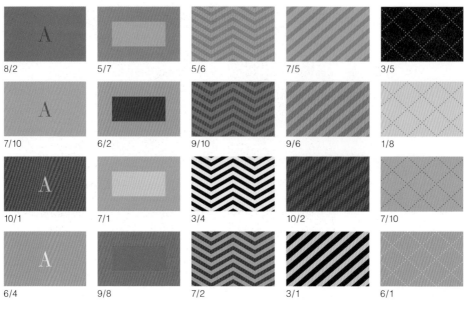

8/2 5/7 5/6 7/5 3/5

7/10 6/2 9/10 9/6 1/8

10/1 7/1 3/4 10/2 7/10

6/4 9/8 7/2 3/1 6/1

3배색

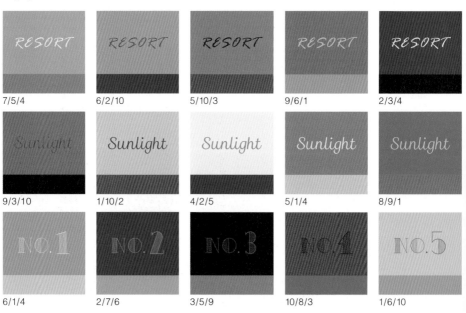

7/5/4 6/2/10 5/10/3 9/6/1 2/3/4

9/3/10 1/10/2 4/2/5 5/1/4 8/9/1

6/1/4 2/7/6 3/5/9 10/8/3 1/6/10

4배색

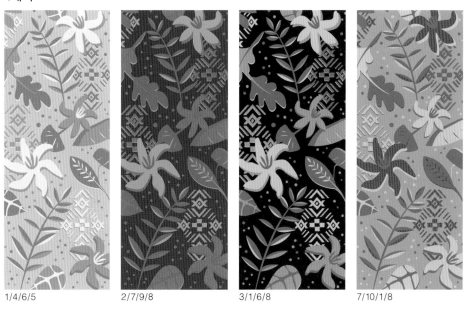

1/4/6/5 2/7/9/8 3/1/6/8 7/10/1/8

5배색

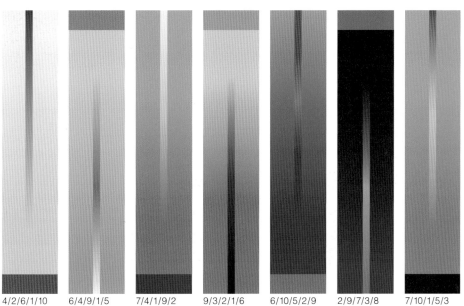

4/2/6/1/10 6/4/9/1/5 7/4/1/9/2 9/3/2/1/6 6/10/5/2/9 2/9/7/3/8 7/10/1/5/3

1
2
3
4
5
6
7
8
9
10

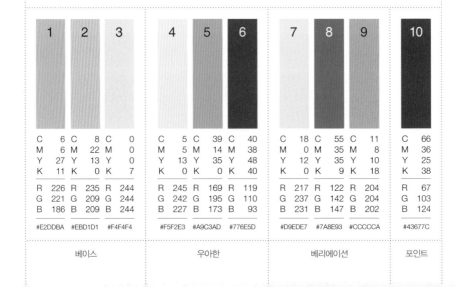

아침 노을의 하늘에 스미는 ▶
기억 속 컬러

#봄 #여름

#하늘

#소프트

#네이처

#산뜻한

예쁜 라이트 그레이시 컬러에 브라운과 짙은 청록색으로 산뜻한 리조트 이미지를 연출했습니다.

	1		2		3
C	6	C	8	C	0
M	6	M	22	M	0
Y	27	Y	13	Y	0
K	11	K	0	K	7
R	226	R	235	R	244
G	221	G	209	G	244
B	186	B	209	B	244
#E2DDBA		#EBD1D1		#F4F4F4	

	4		5		6
C	5	C	39	C	40
M	5	M	14	M	38
Y	13	Y	35	Y	48
K	0	K	0	K	40
R	245	R	169	R	119
G	242	G	195	G	110
B	227	B	173	B	93
#F5F2E3		#A9C3AD		#776E5D	

	7		8		9
C	18	C	55	C	11
M	0	M	35	M	8
Y	12	Y	35	Y	10
K	0	K	9	K	18
R	217	R	122	R	204
G	237	G	142	G	204
B	231	B	147	B	202
#D9EDE7		#7A8E93		#CCCCCA	

	10
C	66
M	36
Y	25
K	38
R	67
G	103
B	124
#43677C	

베이스	우아한	베리에이션	포인트

SAMPLE

2 배색 pattern

3 배색 card

4 배색 flower

5 배색 web

2배색

A 1/10	5/7	5/6	10/6	3/5
A 3/5	6/2	1/4	9/2	1/8
A 2/8	7/1	7/2	8/5	7/10
A 10/2	9/8	9/10	4/1	6/7

3배색

RESORT 7/5/10	RESORT 6/2/7	RESORT 2/3/8	RESORT 9/6/4	RESORT 4/8/6
Sunlight 9/4/7	Sunlight 1/10/8	Sunlight 3/7/6	Sunlight 5/1/4	Sunlight 8/2/7
NO.1 6/7/2	NO.2 2/8/4	NO.3 4/5/9	NO.4 1/4/6	NO.5 10/9/5

4배색

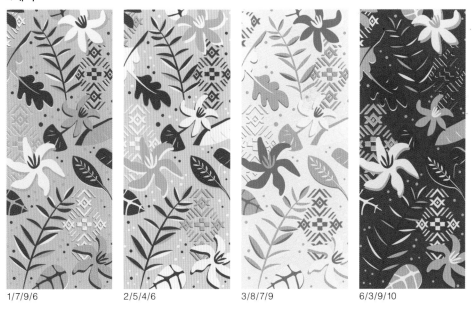

1/7/9/6　　　　2/5/4/6　　　　3/8/7/9　　　　6/3/9/10

5배색

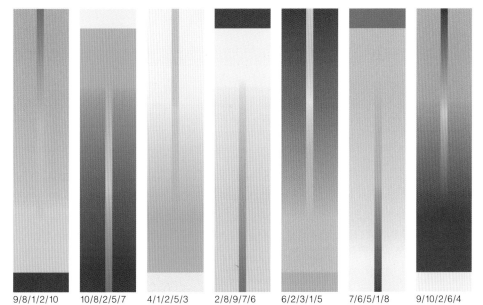

9/8/1/2/10　　10/8/2/5/7　　4/1/2/5/3　　2/8/9/7/6　　6/2/3/1/5　　7/6/5/1/8　　9/10/2/6/4

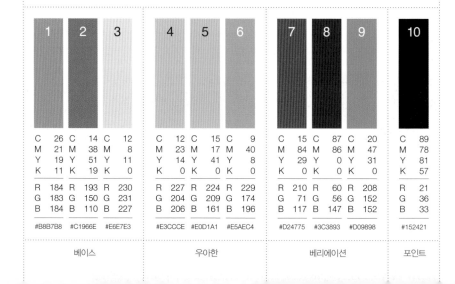

꿈에 그리던
인테리어

눈길을 끄는 딥 핑크와 다크 블루, 블랙에 골드 같은 베이지와
담백한 그레이로 화려하면서도 품위 있게 연출했습니다.

	1		2		3		4		5		6		7		8		9		10
C	26	C	14	C	12	C	12	C	15	C	9	C	15	C	87	C	20	C	89
M	21	M	38	M	8	M	23	M	17	M	40	M	84	M	86	M	47	M	78
Y	19	Y	51	Y	51	Y	14	Y	41	Y	8	Y	29	Y	0	Y	31	Y	81
K	11	K	19	K	0	K	0	K	0	K	0	K	0	K	0	K	0	K	57
R	184	R	193	R	230	R	227	R	224	R	229	R	210	R	60	R	208	R	21
G	183	G	150	G	231	G	204	G	209	G	174	G	71	G	56	G	152	G	36
B	184	B	110	B	227	B	206	B	161	B	196	B	117	B	147	B	152	B	33
#B8B7B8		#C1966E		#E6E7E3		#E3CCCE		#E0D1A1		#E5AEC4		#D24775		#3C3893		#D09898		#152421	

베이스	우아한	베리에이션	포인트

130

SAMPLE

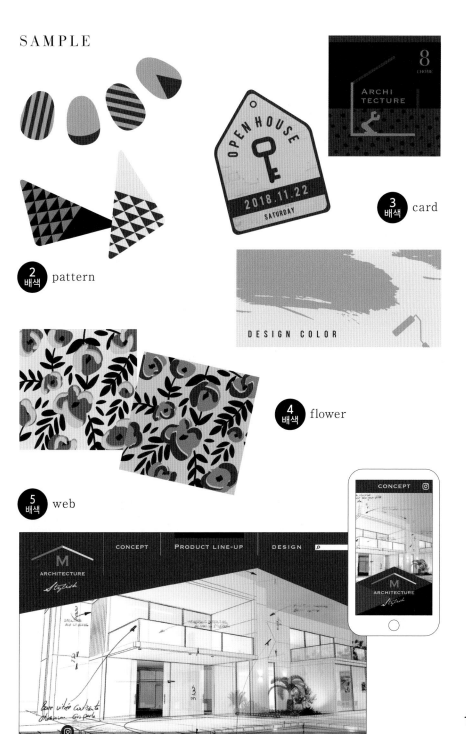

3 배색 card

2 배색 pattern

DESIGN COLOR

4 배색 flower

5 배색 web

2배색

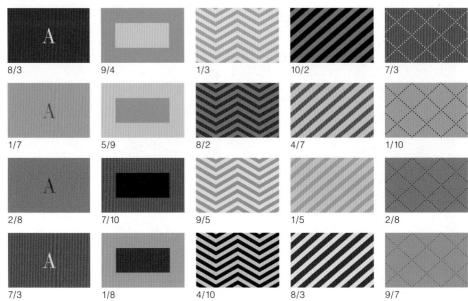

3배색

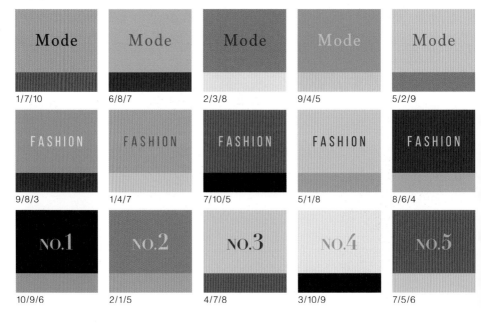

4배색

1/9/8/7 3/8/10/7 8/10/4/5 2/4/5/6

5배색

3/8/9/1/7 8/2/5/1/10 3/7/9/5/1 9/8/3/7/4 8/4/7/10/2 2/6/3/5/8 4/10/2/9/5

#가을 #겨울

#난색

#클래식

#우아한

#성숙한

향기로운
모과향

짙은 스킨 컬러와 무게감이 있는 가을 컬러의 조합으로 차분한 모드 배색을 연출했습니다.

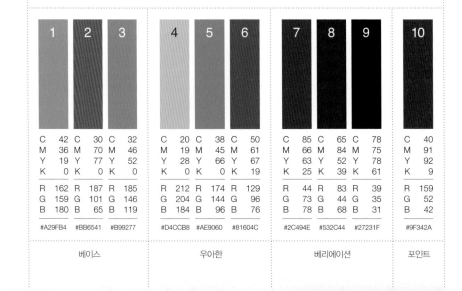

	1	2	3		4	5	6		7	8	9		10
C	42	30	32	C	20	38	50	C	85	65	78	C	40
M	36	70	46	M	19	45	61	M	66	84	75	M	91
Y	19	77	52	Y	28	66	67	Y	63	52	78	Y	92
K	0	0	0	K	0	0	19	K	25	39	61	K	9
R	162	187	185	R	212	174	129	R	44	83	39	R	159
G	159	101	146	G	204	144	96	G	73	44	35	G	52
B	180	65	119	B	184	96	76	B	78	68	31	B	42
	#A29FB4	#BB6541	#B99277		#D4CCB8	#AE9060	#81604C		#2C494E	#532C44	#27231F		#9F342A

베이스	우아한	베리에이션	포인트

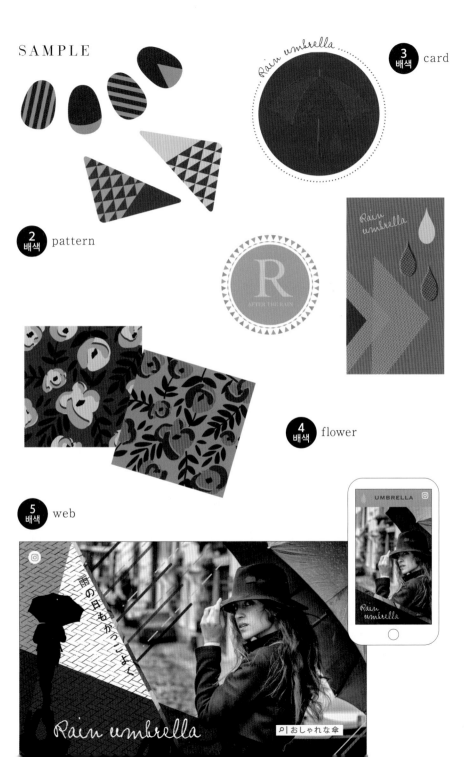

SAMPLE

3 배색 card

2 배색 pattern

4 배색 flower

5 배색 web

Rain umbrella

おしゃれな傘

1
2
3
4
5
6
7
8
9
10

2배색

10/4	3/2	5/8	4/6	2/7
3/9	5/10	7/2	6/9	1/8
2/8	7/6	9/3	5/2	7/3
7/3	9/4	4/10	7/8	9/5

3배색

10/2/4	6/8/1	2/3/8	9/4/5	3/6/9
9/8/3	1/10/7	7/2/3	5/1/9	8/9/4
5/7/9	2/9/4	4/8/7	3/10/4	6/2/3

4배색

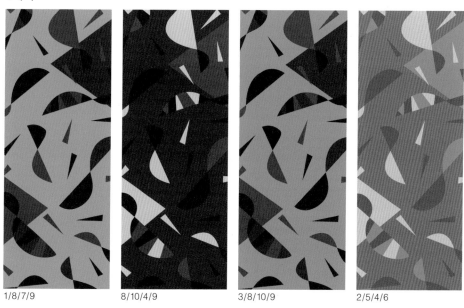

1/8/7/9
8/10/4/9
3/8/10/9
2/5/4/6

5배색

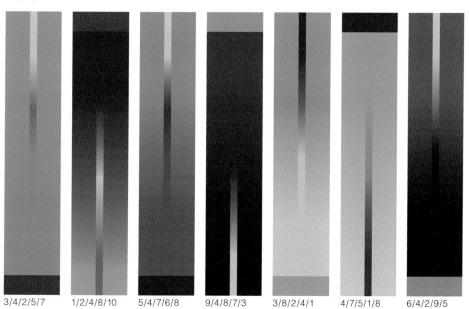

3/4/2/5/7
1/2/4/8/10
5/4/7/6/8
9/4/8/7/3
3/8/2/4/1
4/7/5/1/8
6/4/2/9/5

1

2

3

4

5

6

7

8

9

10

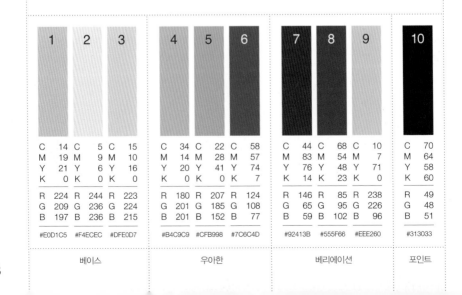

MODE

적갈색 거리의
쇼윈도에 장식된
기하학의 텍스타일

#봄 #가을

#쿨

#스타일리시

#패션

#성숙한

옐로와 블랙의 대비가 강한 색에 온화한 라이트 그레이시 컬러를 조합한 배색입니다.

	1		2		3		4		5		6		7		8		9		10
C	14	C	5	C	15	C	34	C	22	C	58	C	44	C	68	C	10	C	70
M	19	M	9	M	10	M	14	M	28	M	57	M	83	M	54	M	7	M	64
Y	21	Y	6	Y	16	Y	20	Y	41	Y	74	Y	76	Y	48	Y	71	Y	58
K	0	K	0	K	0	K	0	K	0	K	7	K	14	K	23	K	0	K	60
R	224	R	244	R	223	R	180	R	207	R	124	R	146	R	85	R	238	R	49
G	209	G	236	G	224	G	201	G	185	G	108	G	65	G	95	G	226	G	48
B	197	B	236	B	215	B	201	B	152	B	77	B	59	B	102	B	96	B	51
#E0D1C5		#F4ECEC		#DFE0D7		#B4C9C9		#CFB998		#7C6C4D		#92413B		#555F66		#EEE260		#313033	

베이스	우아한	베리에이션	포인트

138

SAMPLE

N/A
Trend Fashion
springfashion
M/o
HOLDING
2 0 2 0 - 0 4 - 1 1

3 배색 card

COLLECTION FASHIONABLE 2018
HAT & FASHION
AUTUMN

2 배색 pattern

20%OFF
SIZE 36 · 38 · 40
No 5 2 0 3 5 8

4 배색 flower

5 배색 web

NEW YORK COLLECTION
AUTUMN
2 0 1 8 1 0 1 1

36
38
40
NEW YORK COLLECTION

1
2
3
4
5
6
7
8
9
10

2배색

1/7	8/1	3/4	5/10	6/4
3/6	9/8	6/5	4/7	5/6
10/9	5/7	10/8	1/2	7/3
7/2	4/6	7/1	5/9	1/8

3배색

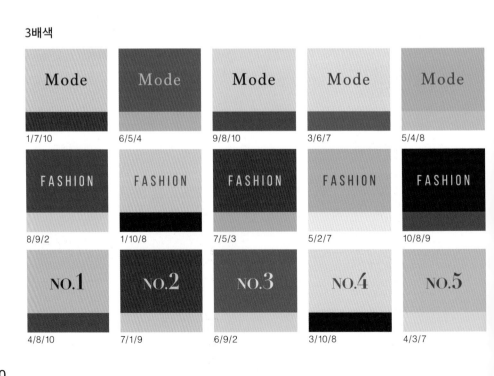

1/7/10	6/5/4	9/8/10	3/6/7	5/4/8
8/9/2	1/10/8	7/5/3	5/2/7	10/8/9
4/8/10	7/1/9	6/9/2	3/10/8	4/3/7

4배색

1/8/7/9 2/6/5/4 3/9/10/6 8/10/4/5

5배색

3/4/2/5/6 10/4/2/8/7 2/4/10/6/9 1/7/6/3/5 6/5/9/10/4 3/4/5/1/8 6/4/2/9/5

1

2

3

4

5

6

7

8

9

10

매혹적으로 빛나는
칠흑 같은 아이섀도의
그러데이션

부드러운 스킨 컬러에 튀는 옐로와 퍼플, 블랙 등으로
강약을 조절한 모드 배색입니다.

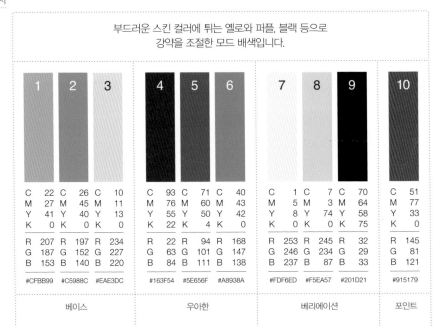

	1	2	3		4	5	6		7	8	9		10
C	22	26	10		93	71	40		1	7	70		51
M	27	45	11		76	60	43		5	3	64		77
Y	41	40	13		55	50	42		8	74	58		33
K	0	0	0		22	4	0		0	0	75		0
R	207	197	234		22	94	168		253	245	32		145
G	187	152	227		63	101	147		246	234	29		81
B	153	140	220		84	111	138		237	87	33		121
	#CFBB99	#C5988C	#EAE3DC		#163F54	#5E656F	#A8938A		#FDF6ED	#F5EA57	#201D21		#915179
	베이스				우아한				베리에이션				포인트

SAMPLE

2 배색 pattern

4 배색 flower

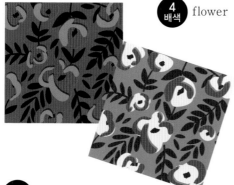

3 배색 card

5 배색 web

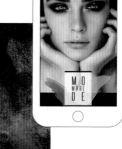

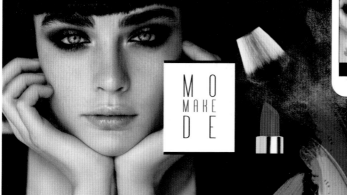

1

2

3

4

5

6

7

8

9

10

2배색

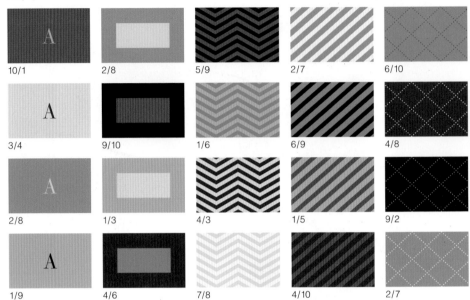

10/1	2/8	5/9	2/7	6/10
3/4	9/10	1/6	6/9	4/8
2/8	1/3	4/3	1/5	9/2
1/9	4/6	7/8	4/10	2/7

3배색

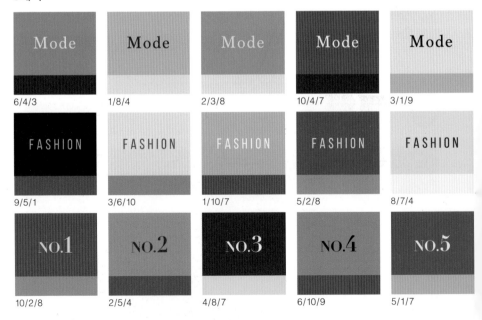

6/4/3	1/8/4	2/3/8	10/4/7	3/1/9
9/5/1	3/6/10	1/10/7	5/2/8	8/7/4
10/2/8	2/5/4	4/8/7	6/10/9	5/1/7

144

4배색

3/5/4/6

1/9/7/8

2/7/9/10

10/9/6/3

5배색

3/4/1/5/2

1/10/2/8/5

2/8/3/6/9

5/8/3/4/10

2/9/5/10/6

3/4/5/1/8

6/10/2/1/4

1
2
3
........
4
5
6
........
7
8
9
........
10

한밤중을 내달리는
유선형의 빛

톤 차이가 있는 블루와 퍼플을 중심으로 골드와 같은 베이지 계열로
고품격의 SHINY 배색을 연출했습니다.

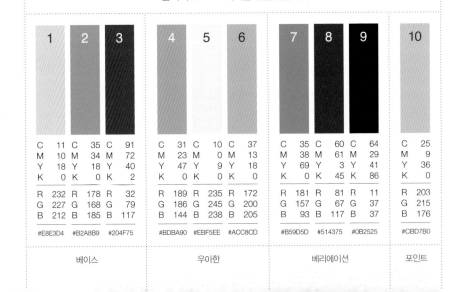

	1		2		3		4		5		6		7		8		9		10
C	11	C	35	C	91	C	31	C	10	C	37	C	35	C	60	C	64	C	25
M	10	M	34	M	72	M	23	M	0	M	13	M	38	M	61	M	29	M	9
Y	18	Y	18	Y	40	Y	47	Y	9	Y	18	Y	69	Y	3	Y	41	Y	36
K	0	K	0	K	2	K	0	K	0	K	0	K	0	K	45	K	86	K	0
R	232	R	178	R	32	R	189	R	235	R	172	R	181	R	81	R	11	R	203
G	227	G	168	G	79	G	186	G	245	G	200	G	157	G	67	G	37	G	215
B	212	B	185	B	117	B	144	B	238	B	205	B	93	B	117	B	37	B	176
#E8E3D4		#B2A8B9		#204F75		#BDBA90		#EBF5EE		#ACC8CD		#B59D5D		#514375		#0B2525		#CBD7B0	

베이스	우아한	베리에이션	포인트

SAMPLE

2 배색　pattern

3 배색　card

4 배색　flower

5 배색　web

2배색

3배색

SHINY

150

4배색

5/2/4/8 1/3/4/8 3/4/5/6 2/7/1/8

5배색

3/4/2/5/7 1/7/4/5/2 1/8/2/4/10 7/5/6/4/3 6/8/2/1/4 3/4/5/1/8 8/6/5/10/2

1
2
3
........
4
5
6
........
7
8
9
........
10

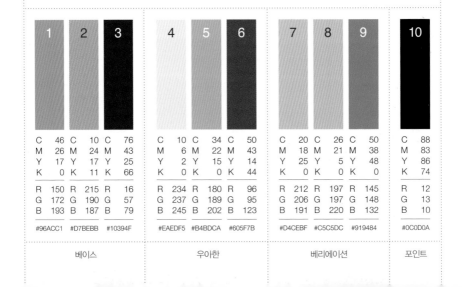

고요함이 색색이 겹치는
깊은 물속에서 잠드는 밤

#여름 #가을

#그레이시

#골드

#심플

#마린

깔끔하면서 그레이시한 한색 계열에 부드러운 핑크와 블루 그레이를 조합해서
차분하면서도 귀여운 느낌을 줍니다.

1	2	3	4	5	6	7	8	9	10
C 46	C 10	C 76	C 10	C 34	C 50	C 20	C 26	C 50	C 88
M 26	M 24	M 43	M 6	M 22	M 43	M 18	M 21	M 38	M 83
Y 17	Y 17	Y 25	Y 2	Y 15	Y 14	Y 25	Y 5	Y 48	Y 86
K 0	K 11	K 66	K 0	K 0	K 44	K 0	K 0	K 0	K 74
R 150	R 215	R 16	R 234	R 180	R 96	R 212	R 197	R 145	R 12
G 172	G 190	G 57	G 237	G 189	G 95	G 206	G 197	G 148	G 13
B 193	B 187	B 79	B 245	B 202	B 123	B 191	B 220	B 132	B 10
#96ACC1	#D7BEBB	#10394F	#EAEDF5	#B4BDCA	#605F7B	#D4CEBF	#C5C5DC	#919484	#0C0D0A
베이스			우아한			베리에이션			포인트

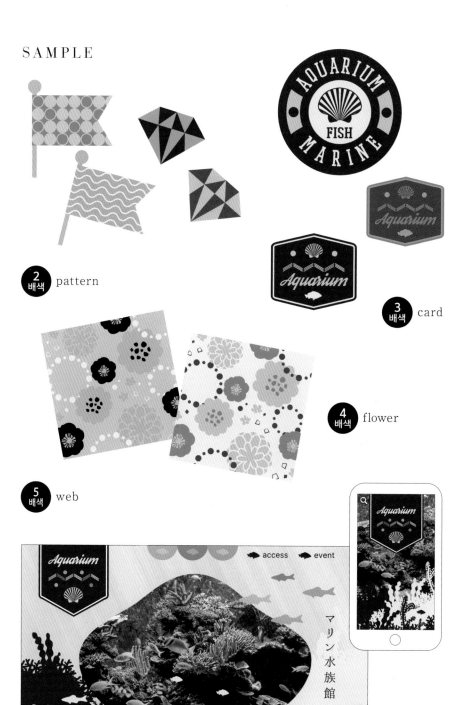

SAMPLE

AQUARIUM
MARINE
FISH

2 배색 pattern

3 배색 card

4 배색 flower

5 배색 web

Aquarium

access event

マリン水族館

2배색

3배색

4배색

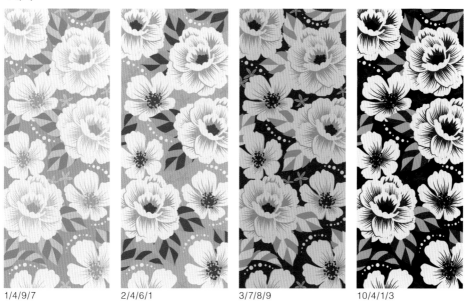

1/4/9/7 2/4/6/1 3/7/8/9 10/4/1/3

5배색

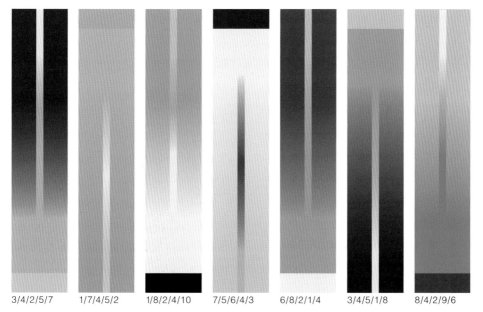

3/4/2/5/7 1/7/4/5/2 1/8/2/4/10 7/5/6/4/3 6/8/2/1/4 3/4/5/1/8 8/4/2/9/6

1
2
3
4
5
6
7
8
9
10

와인색으로 물드는 가을
단풍잎 책갈피

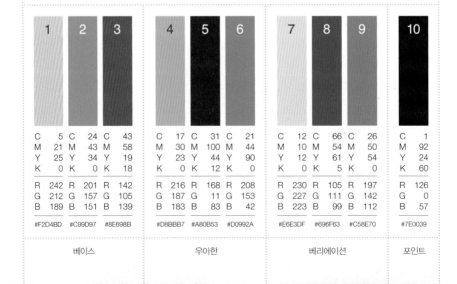

붉은 빛이 도는 스킨 컬러에 강한 와인 레드나 앰버, 보르도를 더해서
단풍으로 빛나는 숲과 같은 배색을 만들었습니다.

	1		2		3		4		5		6		7		8		9		10
C	5	C	24	C	43	C	17	C	31	C	21	C	12	C	66	C	26	C	1
M	21	M	43	M	58	M	30	M	100	M	44	M	10	M	54	M	50	M	92
Y	25	Y	34	Y	19	Y	23	Y	44	Y	90	Y	12	Y	61	Y	54	Y	24
K	0	K	0	K	18	K	0	K	12	K	0	K	0	K	5	K	0	K	60
R	242	R	201	R	142	R	216	R	168	R	208	R	230	R	105	R	197	R	126
G	212	G	157	G	105	G	187	G	11	G	153	G	227	G	111	G	142	G	0
B	189	B	151	B	139	B	183	B	83	B	42	B	223	B	99	B	112	B	57
#F2D4BD		#C99D97		#8E698B		#D8BBB7		#A80B53		#D0992A		#E6E3DF		#696F63		#C58E70		#7E0039	
베이스			우아한			베리에이션			포인트										

SAMPLE

2 배색 pattern

3 배색 card

4 배색 flower

5 배색 web

SHINY

2배색

A — 10/7	3/2	1/9	5/2	2/3
A — 3/4	8/1	5/3	4/6	1/8
A — 2/5	7/6	4/10	8/9	7/3
A — 7/6	9/4	6/1	3/7	9/5

3배색

Shiny — 10/2/4	Shiny — 6/8/7	Shiny — 2/1/3	Shiny — 9/4/7	Shiny — 7/6/5
Diamond — 9/7/3	Diamond — 5/4/6	Diamond — 7/3/9	Diamond — 1/2/3	Diamond — 8/7/4
NO.1 — 8/3/10	NO.2 — 2/9/3	NO.3 — 4/8/5	NO.4 — 3/10/4	NO.5 — 1/4/10

158

4배색

7/5/6/4
4/7/9/8
3/7/4/9
1/6/2/10

5배색

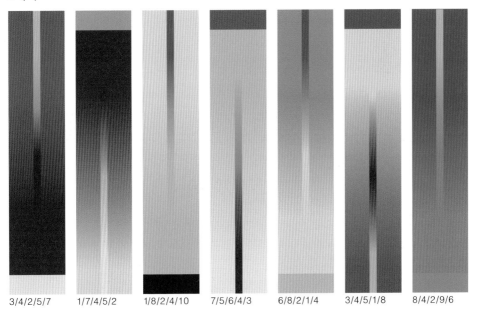

3/4/2/5/7
1/7/4/5/2
1/8/2/4/10
7/5/6/4/3
6/8/2/1/4
3/4/5/1/8
8/4/2/9/6

보석을 깨부순 듯한
산호색 빛의 산란

#봄

#페미닌

#럭셔리

#주얼리

#호화로운

톤 온 톤의 퍼플에 골드와 같은 베이지와 부드러운 핑크로
성숙한 어른의 배색을 연출했습니다.

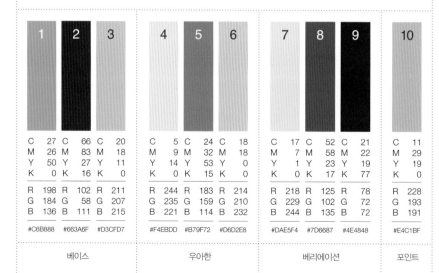

	1	2	3		4	5	6		7	8	9		10
C	27	66	20		5	24	18		17	52	21		11
M	26	83	18		9	32	18		7	58	22		29
Y	50	27	11		14	53	0		1	23	19		19
K	0	16	0		0	15	0		0	17	77		0
R	198	102	211		244	183	214		218	125	78		228
G	184	58	207		235	159	210		229	102	72		193
B	136	111	215		221	114	232		244	135	72		191
	#C6B888	#663A6F	#D3CFD7		#F4EBDD	#B79F72	#D6D2E8		#DAE5F4	#7D6687	#4E4848		#E4C1BF
		베이스				우아한				베리에이션			포인트

SAMPLE

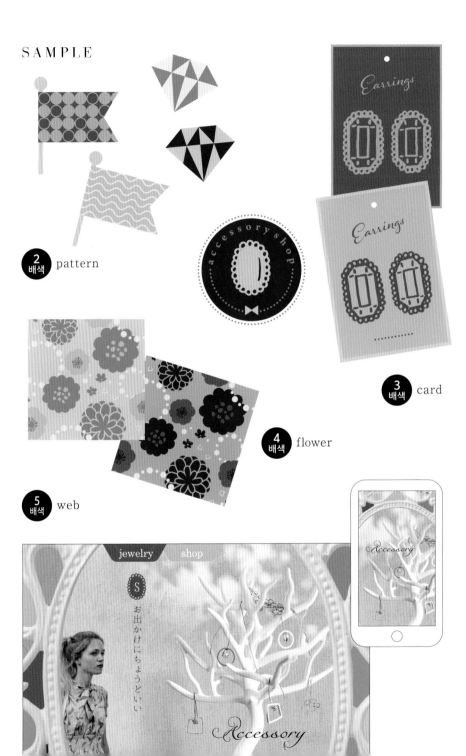

2 배색 pattern

3 배색 card

4 배색 flower

5 배색 web

accessory shop

Earrings

Earrings

jewelry shop

S

お出かけにちょうどいい

Accessory

Accessory

1
2
3
4
5
6
7
8
9
10

161

2배색

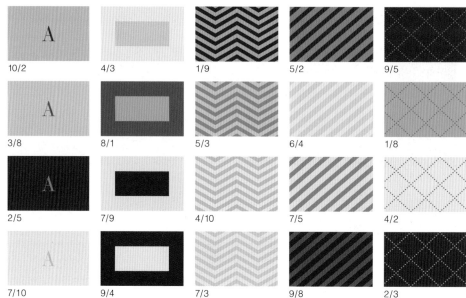

10/2 4/3 1/9 5/2 9/5

3/8 8/1 5/3 6/4 1/8

2/5 7/9 4/10 7/5 4/2

7/10 9/4 7/3 9/8 2/3

3배색

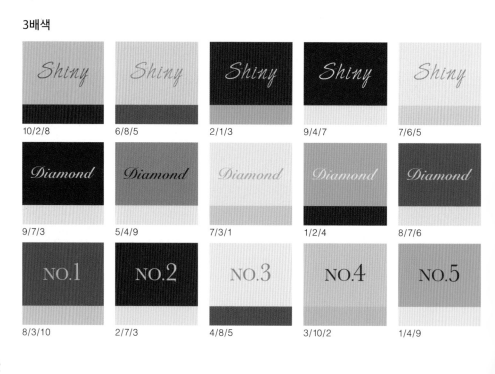

10/2/8 6/8/5 2/1/3 9/4/7 7/6/5

9/7/3 5/4/9 7/3/1 1/2/4 8/7/6

8/3/10 2/7/3 4/8/5 3/10/2 1/4/9

4배색

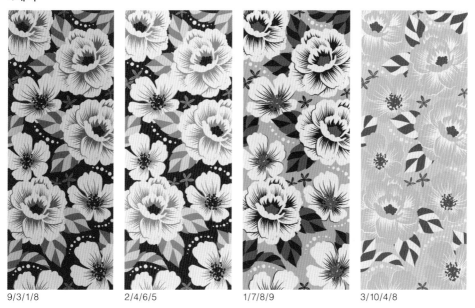

9/3/1/8 2/4/6/5 1/7/8/9 3/10/4/8

5배색

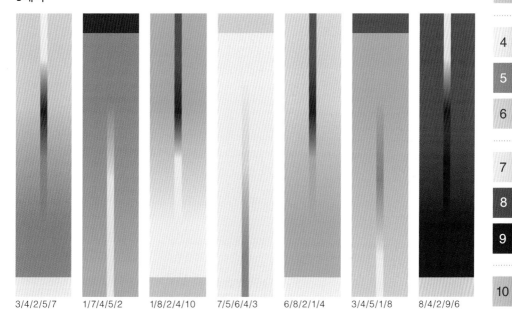

3/4/2/5/7 1/7/4/5/2 1/8/2/4/10 7/5/6/4/3 6/8/2/1/4 3/4/5/1/8 8/4/2/9/6

1
2
3
......
4
5
6
......
7
8
9
......
10

#봄 #여름

#팝

#큐트

#소녀감성

#플로럴

병에 주워 담은
꽃잎 조각

레드, 퍼플, 그린, 블루 등 예쁜 라이트 톤 컬러를 조합한
밝고 귀여운 분위기의 배색입니다.

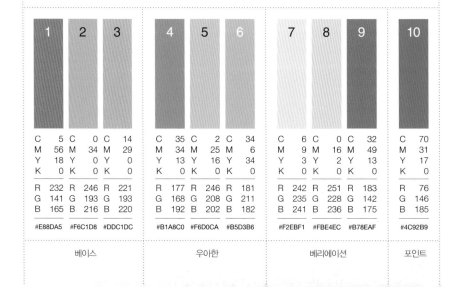

	1	2	3	4	5	6	7	8	9	10
C	5	0	14	35	2	34	6	0	32	70
M	56	34	29	34	25	6	9	16	49	31
Y	18	0	0	13	16	34	3	2	13	17
K	0	0	0	0	0	0	0	0	0	0
R	232	246	221	177	246	181	242	251	183	76
G	141	193	193	168	208	211	235	228	142	146
B	165	216	220	192	202	182	241	236	175	185
	#E88DA5	#F6C1D8	#DDC1DC	#B1A8C0	#F6D0CA	#B5D3B6	#F2EBF1	#FBE4EC	#B78EAF	#4C92B9
	베이스			우아한			베리에이션			포인트

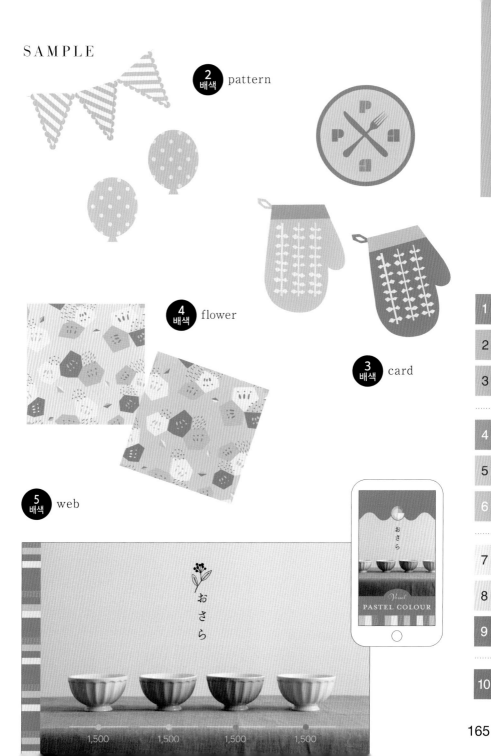

SAMPLE

2 배색 pattern

4 배색 flower

3 배색 card

5 배색 web

おさら

Visual
PASTEL COLOUR

おさら

1,500 1,500 1,500 1,500

1

2

3

4

5

6

7

8

9

10

2배색

10/8	5/4	4/3	5/7	1/3
3/10	8/1	5/9	1/4	6/8
2/1	7/10	8/2	9/3	7/9
7/9	9/6	7/6	8/10	4/5

3배색

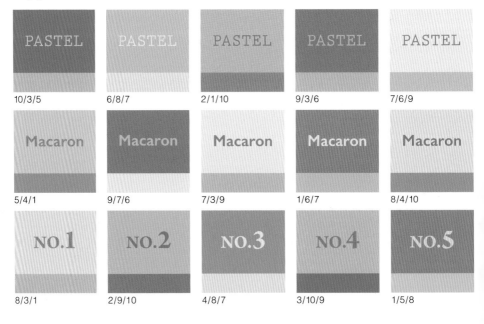

10/3/5	6/8/7	2/1/10	9/3/6	7/6/9
5/4/1	9/7/6	7/3/9	1/6/7	8/4/10
8/3/1	2/9/10	4/8/7	3/10/9	1/5/8

4배색

7/5/6/10

3/7/9/8

1/5/3/7

5/7/8/4

5배색

3/8/6/1/7

2/7/8/3/9

7/10/9/8/4

8/9/3/4/6

4/5/8/7/10

5/3/7/2/1

6/4/3/7/2

1

2

3

........

4

5

6

........

7

8

9

........

10

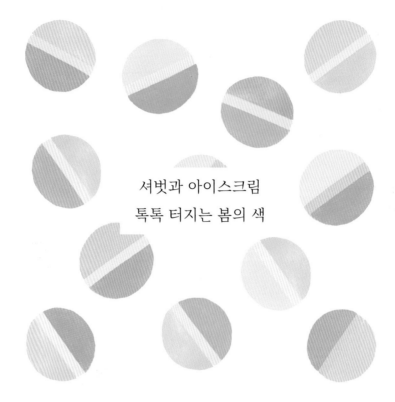

셔벗과 아이스크림
톡톡 터지는 봄의 색

#봄 #여름

#팝

#큐트

#베이비

#스위트

페일 톤의 스킨 컬러를 베이스로 컬러풀한 라이트 톤 컬러를 더해서 생기 넘치면서
투명감을 주는 파스텔 배색입니다.

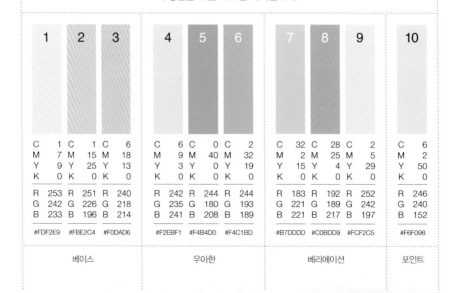

1	2	3	4	5	6	7	8	9	10
C 1	C 1	C 6	C 6	C 0	C 2	C 32	C 28	C 2	C 6
M 7	M 15	M 18	M 9	M 40	M 32	M 2	M 25	M 5	M 2
Y 9	Y 25	Y 13	Y 3	Y 0	Y 19	Y 15	Y 4	Y 29	Y 50
K 0	K 0	K 0	K 0	K 0	K 0	K 0	K 0	K 0	K 0
R 253	R 251	R 240	R 242	R 244	R 244	R 183	R 192	R 252	R 246
G 242	G 226	G 218	G 235	G 180	G 193	G 221	G 189	G 242	G 240
B 233	B 196	B 214	B 241	B 208	B 189	B 221	B 217	B 197	B 152
#FDF2E9	#FBE2C4	#F0DAD6	#F2EBF1	#F4B4D0	#F4C1BD	#B7DDDD	#C0BDD9	#FCF2C5	#F6F098
베이스			우아한			베리에이션			포인트

SAMPLE

1

2

3

4

5

6

7

8

9

10

2배색

10/7	5/2	1/4	5/7	2/8
3/5	8/1	5/9	3/6	6/1
2/8	7/10	8/2	9/3	7/9
7/4	9/6	7/6	8/10	4/5

3배색

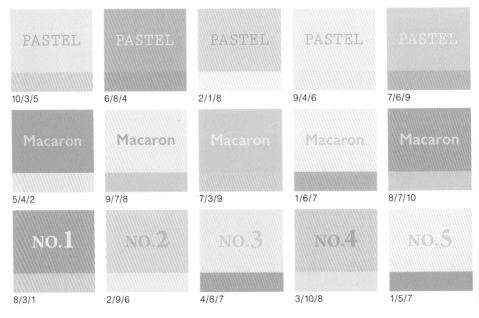

10/3/5	6/8/4	2/1/8	9/4/6	7/6/9
5/4/2	9/7/8	7/3/9	1/6/7	8/7/10
8/3/1	2/9/6	4/8/7	3/10/8	1/5/7

4배색

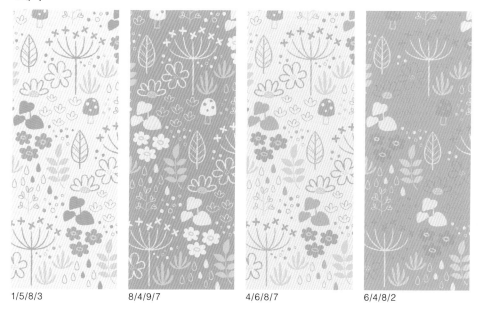

1/5/8/3

8/4/9/7

4/6/8/7

6/4/8/2

5배색

3/8/6/1/7

2/7/8/3/9

7/10/9/8/4

8/9/3/4/6

4/5/8/7/10

5/3/9/2/1

6/2/3/1/8

1

2

3

4

5

6

7

8

9

10

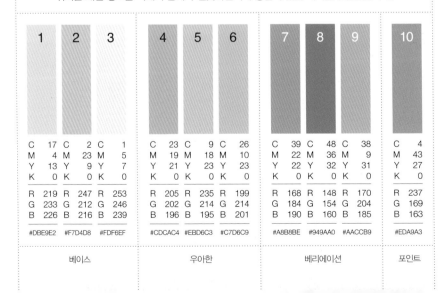

#봄

#귀여운

#스모키

#마카롱

#스위트

꽃향기를 담은 크림

담백한 페일 톤의 베이스 컬러에 부드러운 한색 계열.
귀여운 새먼 핑크를 더해서 안개가 낀듯하면서 투명감이 있는 배색을 연출했습니다.

1	2	3	4	5	6	7	8	9	10
C 17	C 2	C 1	C 23	C 9	C 26	C 39	C 48	C 38	C 4
M 4	M 23	M 5	M 19	M 18	M 10	M 22	M 36	M 9	M 43
Y 13	Y 9	Y 7	Y 21	Y 23	Y 23	Y 22	Y 32	Y 31	Y 27
K 0	K 0	K 0	K 0	K 0	K 0	K 0	K 0	K 0	K 0
R 219	R 247	R 253	R 205	R 235	R 199	R 168	R 148	R 170	R 237
G 233	G 212	G 246	G 202	G 214	G 214	G 184	G 154	G 204	G 169
B 226	B 216	B 239	B 196	B 195	B 201	B 190	B 160	B 185	B 163
#DBE9E2	#F7D4D8	#FDF6EF	#CDCAC4	#EBD6C3	#C7D6C9	#A8B8BE	#949AA0	#AACCB9	#EDA9A3
베이스			우아한			베리에이션			포인트

SAMPLE

2
배색 pattern

3
배색 card

4
배색 flower

5
배색 web

2배색

10/3	5/6	4/3	5/7	2/8
3/4	8/1	5/9	2/3	1/10
6/8	4/10	1/3	8/6	7/6
7/2	9/3	7/8	1/10	4/8

3배색

10/1/3	6/7/8	2/4/10	3/5/6	9/1/3
4/3/1	5/10/3	7/3/2	1/6/7	8/7/10
8/2/5	3/9/10	4/8/7	10/4/2	1/10/8

4배색

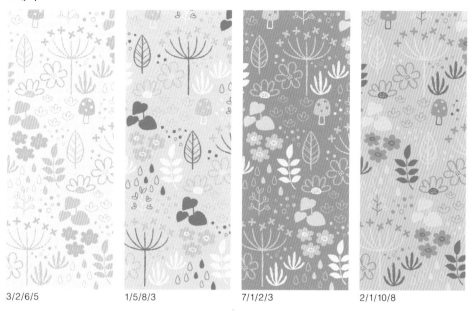

3/2/6/5 1/5/8/3 7/1/2/3 2/1/10/8

5배색

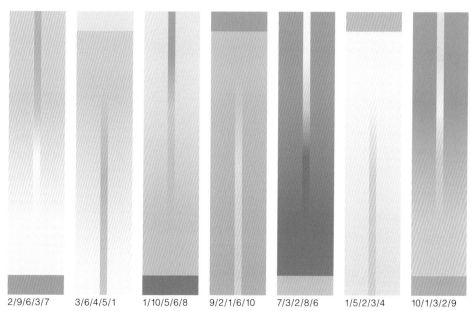

2/9/6/3/7 3/6/4/5/1 1/10/5/6/8 9/2/1/6/10 7/3/2/8/6 1/5/2/3/4 10/1/3/2/9

1

2

3

4

5

6

7

8

9

10

컬러풀한 홍차 캔
구운 과자와 타르트

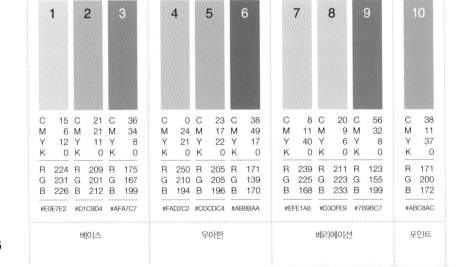

라이트 그레이시 톤과 라이트 톤의 한색 계열에
귀여운 새먼 핑크와 밝은 카키를 더해서 차분한 느낌의 파스텔 배색을 연출했습니다.

1	2	3	4	5	6	7	8	9	10
C 15	C 21	C 36	C 0	C 23	C 38	C 8	C 20	C 56	C 38
M 6	M 21	M 34	M 24	M 17	M 49	M 11	M 9	M 32	M 11
Y 12	Y 11	Y 8	Y 21	Y 22	Y 17	Y 40	Y 6	Y 8	Y 37
K 0	K 0	K 0	K 0	K 0	K 0	K 0	K 0	K 0	K 0
R 224	R 209	R 175	R 250	R 205	R 171	R 239	R 211	R 123	R 171
G 231	G 201	G 167	G 210	G 205	G 139	G 225	G 223	G 155	G 200
B 226	B 212	B 199	B 194	B 196	B 170	B 168	B 233	B 199	B 172
#E0E7E2	#D1C9D4	#AFA7C7	#FAD2C2	#CDCDC4	#AB8BAA	#EFE1A8	#D3DFE9	#7B9BC7	#ABC8AC
베이스			우아한			베리에이션			포인트

SAMPLE

2 배색 pattern

3 배색 card

4 배색 flower

5 배색 web

1
2
3
4
5
6
7
8
9
10

2배색

A 10/9	5/6	4/2	5/7	9/4
A 3/4	8/7	5/1	2/3	1/3
A 1/6	4/9	7/3	8/6	7/9
A 7/10	2/3	8/9	1/4	6/7

3배색

PASTEL 10/6/7	PASTEL 6/7/8	PASTEL 2/4/9	PASTEL 1/5/6	PASTEL 9/1/7
Macaron 4/3/10	Macaron 5/10/9	Macaron 1/2/10	Macaron 3/6/7	Macaron 8/7/3
NO.1 8/2/6	NO.2 3/9/2	NO.3 4/8/3	NO.4 10/4/1	NO.5 7/3/9

4배색

5/7/1/4　　　7/10/5/3　　　1/3/9/4　　　2/4/3/7

5배색

5/1/7/4/2　4/1/2/7/3　2/6/3/7/10　1/4/2/8/9　1/10/2/5/6　2/9/3/1/4　2/7/8/3/1

1

2

3

4

5

6

7

8

9

10

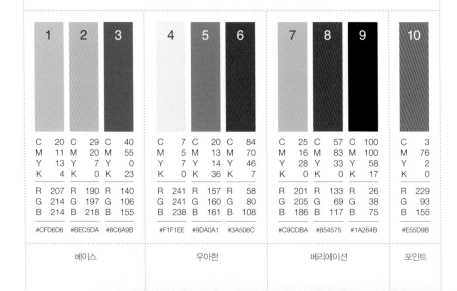

로즈 오일과 블랙베리
고귀한 향에 둘러싸인 밤

명도가 다른 그레이를 중심으로 적자색과 네이비 계열을 조합해서
세련미 넘치는 고귀한 이미지를 연출했습니다.

	1	2	3		4	5	6		7	8	9		10
C	20	29	40	C	7	20	84	C	25	57	100	C	3
M	11	20	55	M	5	13	70	M	16	83	100	M	76
Y	13	7	0	Y	7	14	46	Y	28	33	58	Y	2
K	4	0	23	K	0	36	7	K	0	0	17	K	0
R	207	190	140	R	241	157	58	R	201	133	26	R	229
G	214	197	106	G	241	160	80	G	205	69	38	G	93
B	214	218	155	B	238	161	108	B	186	117	75	B	155
	#CFD6D6	#BEC5DA	#8C6A9B		#F1F1EE	#9DA0A1	#3A506C		#C9CDBA	#854575	#1A264B		#E55D9B

베이스	우아한	베리에이션	포인트

SAMPLE

2 배색 pattern

3 배색 card

4 배색 flower

5 배색 web

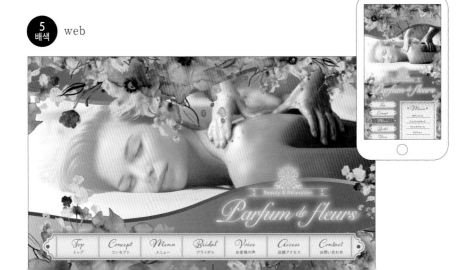

2배색

10/7	4/2	8/9	5/2	1/4
3/6	6/7	5/3	4/1	2/10
2/4	9/8	7/6	3/10	6/1
7/8	5/3	4/10	8/7	9/5

3배색

10/2/1	6/8/7	2/3/9	9/4/3	7/6/10
9/8/2	5/1/9	1/10/6	7/2/8	8/7/2
1/6/9	2/9/4	4/1/3	3/10/4	6/3/2

4배색

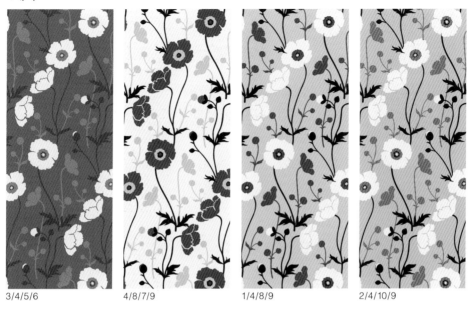

3/4/5/6 4/8/7/9 1/4/8/9 2/4/10/9

5배색

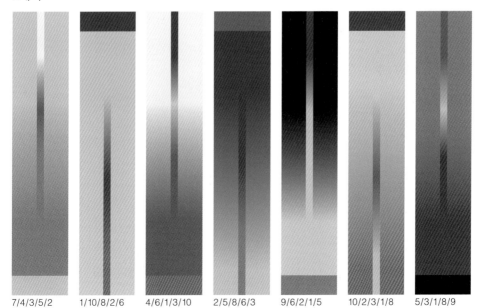

7/4/3/5/2 1/10/8/2/6 4/6/1/3/10 2/5/8/6/3 9/6/2/1/5 10/2/3/1/8 5/3/1/8/9

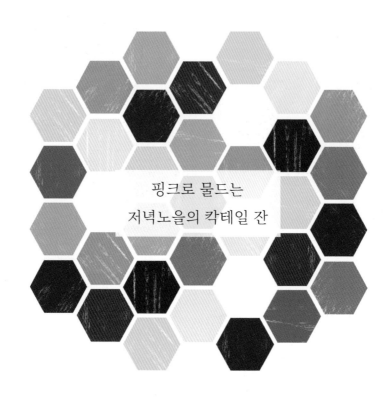

핑크로 물드는
저녁노을의 칵테일 잔

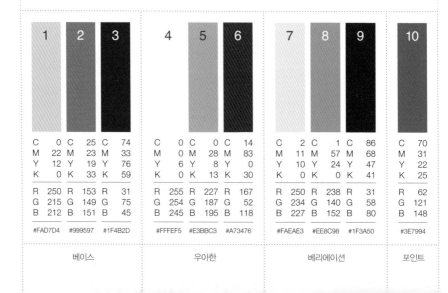

귀여운 핑크 계열에 무게감이 있는 다크 그린과 네이비,
색감이 있는 그레이를 조합한 여성적인 LUXE 배색입니다.

	1		2		3		4		5		6		7		8		9		10
C	0	C	25	C	74	C	0	C	0	C	14	C	2	C	1	C	86	C	70
M	22	M	23	M	33	M	0	M	28	M	83	M	11	M	57	M	68	M	31
Y	12	Y	19	Y	76	Y	6	Y	8	Y	0	Y	10	Y	24	Y	47	Y	22
K	0	K	33	K	59	K	0	K	13	K	30	K	0	K	0	K	41	K	25
R	250	R	153	R	31	R	255	R	227	R	167	R	250	R	238	R	31	R	62
G	215	G	149	G	75	G	254	G	187	G	52	G	234	G	140	G	58	G	121
B	212	B	151	B	45	B	245	B	195	B	118	B	227	B	152	B	80	B	148
#FAD7D4		#999597		#1F4B2D		#FFFEF5		#E3BBC3		#A73476		#FAEAE3		#EE8C98		#1F3A50		#3E7994	

베이스	우아한	베리에이션	포인트

SAMPLE

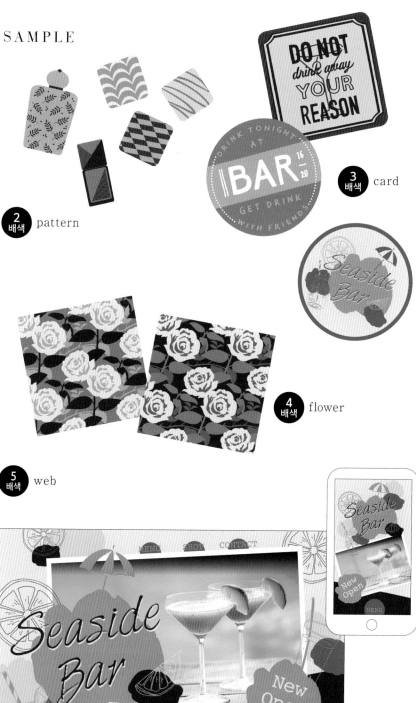

2 배색 pattern

3 배색 card

4 배색 flower

5 배색 web

1
2
3
........
4
5
6
........
7
8
9
........
10

185

2배색

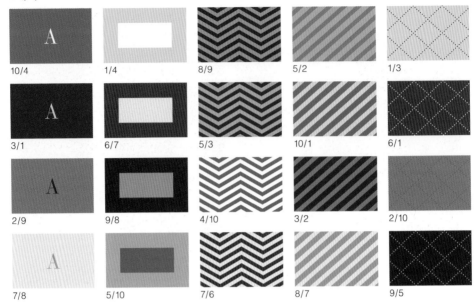

10/4	1/4	8/9	5/2	1/3
3/1	6/7	5/3	10/1	6/1
2/9	9/8	4/10	3/2	2/10
7/8	5/10	7/6	8/7	9/5

3배색

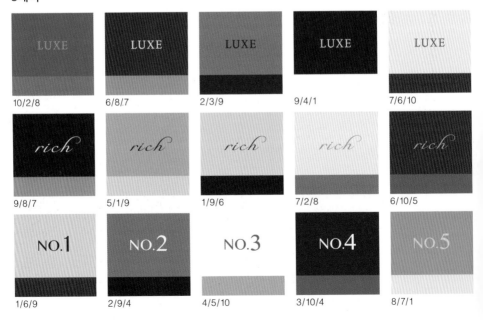

10/2/8	6/8/7	2/3/9	9/4/1	7/6/10
9/8/7	5/1/9	1/9/6	7/2/8	6/10/5
1/6/9	2/9/4	4/5/10	3/10/4	8/7/1

4배색

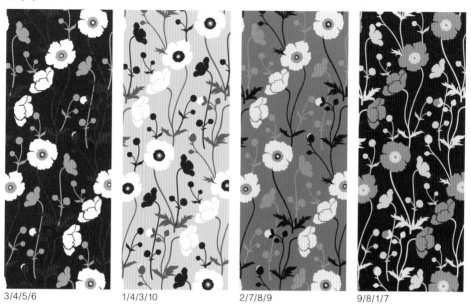

3/4/5/6 1/4/3/10 2/7/8/9 9/8/1/7

5배색

7/6/5/4/3 7/9/2/1/6 1/3/2/5/10 2/4/1/5/7 2/8/1/10/5 8/9/6/4/2 9/1/5/6/7

1
2
3
⋯⋯⋯
4
5
6
⋯⋯⋯
7
8
9
⋯⋯⋯
10

#가을

#팝

#오가닉

#짙은

#숲

산들바람에 은은히 퍼지는
미모사와 아카시아 향기

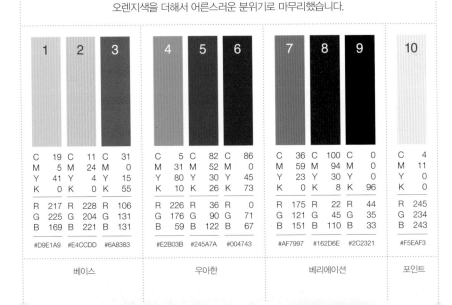

톤이 다른 핑크와 그린 계열에 눈길을 사로잡는
오렌지색을 더해서 어른스러운 분위기로 마무리했습니다.

	1		2		3
C	19	C	11	C	31
M	5	M	24	M	0
Y	41	Y	4	Y	15
K	0	K	0	K	55
R	217	R	228	R	106
G	225	G	204	G	131
B	169	B	221	B	131
#D9E1A9		#E4CCDD		#6A8383	

	4		5		6
C	5	C	82	C	86
M	31	M	52	M	0
Y	80	Y	30	Y	45
K	10	K	26	K	73
R	226	R	36	R	0
G	176	G	90	G	71
B	59	B	122	B	67
#E2B03B		#245A7A		#004743	

	7		8		9
C	36	C	100	C	0
M	59	M	94	M	0
Y	23	Y	30	Y	0
K	0	K	8	K	96
R	175	R	22	R	44
G	121	G	45	G	35
B	151	B	110	B	33
#AF7997		#162D6E		#2C2321	

	10
C	4
M	11
Y	0
K	0
R	245
G	234
B	243
#F5EAF3	

베이스	우아한	베리에이션	포인트

SAMPLE

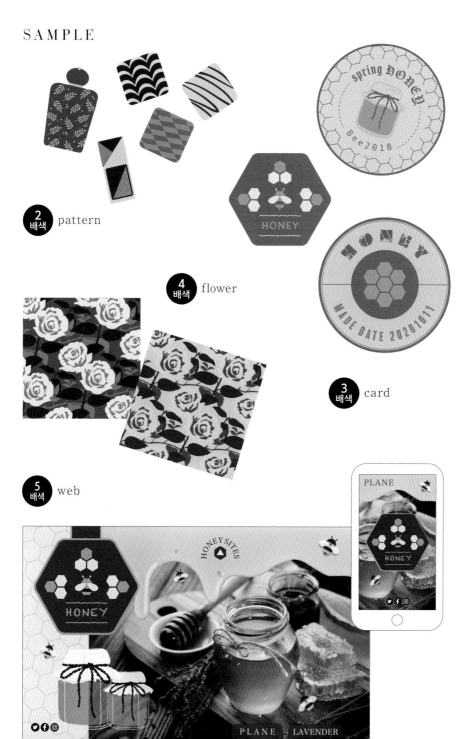

2 배색 pattern

4 배색 flower

3 배색 card

5 배색 web

spring Honey

Bee2018

HONEY

HONEY

MADE DATE 20201011

PLANE

HONEY

HONEY SITES

HONEY

PLANE _ LAVENDER

1
2
3
4
5
6
7
8
9
10

2배색

7/1	6/1	8/9	2/10	1/5
3/10	1/4	5/10	4/8	2/8
8/4	3/2	1/7	5/1	9/7
2/6	5/7	4/6	8/7	6/10

3배색

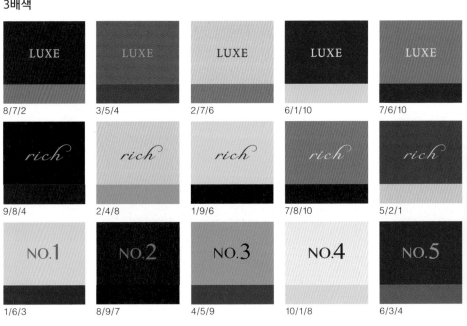

8/7/2	3/5/4	2/7/6	6/1/10	7/6/10
9/8/4	2/4/8	1/9/6	7/8/10	5/2/1
1/6/3	8/9/7	4/5/9	10/1/8	6/3/4

4배색

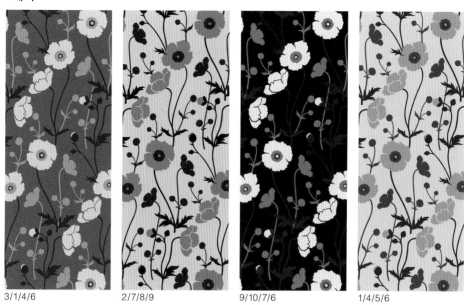

3/1/4/6 2/7/8/9 9/10/7/6 1/4/5/6

5배색

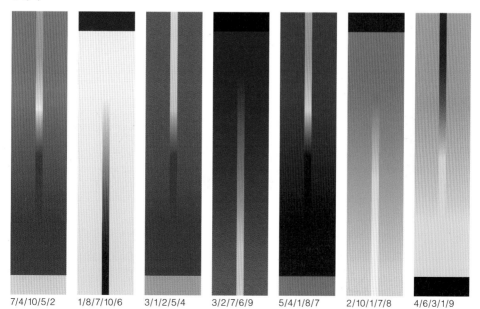

7/4/10/5/2 1/8/7/10/6 3/1/2/5/4 3/2/7/6/9 5/4/1/8/7 2/10/1/7/8 4/6/3/1/9

1
2
3
4
5
6
7
8
9
10

#가을 #겨울

#고급

#신사

#쿨

#성숙한

파란색과 하얀색으로 된
우주와 같은 색

베이지 계열의 내추럴 컬러에 선명한 파란색과 주홍색을 더해
차분하면서 운치 있는 배색을 연출했습니다.

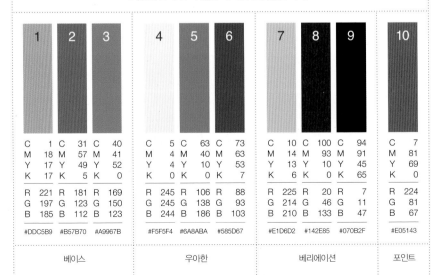

	1	2	3		4	5	6		7	8	9		10
C	1	31	40	C	5	63	73	C	10	100	94	C	7
M	18	57	41	M	4	40	63	M	14	93	91	M	81
Y	17	49	52	Y	4	10	53	Y	13	10	45	Y	69
K	17	5	0	K	0	0	7	K	6	0	65	K	0
R	221	181	169	R	245	106	88	R	225	20	7	R	224
G	197	123	150	G	245	138	93	G	214	46	11	G	81
B	185	112	123	B	244	186	103	B	210	133	47	B	67
#DDC5B9	#B57B70	#A9967B		#F5F5F4	#6A8ABA	#585D67		#E1D6D2	#142E85	#070B2F		#E05143	

베이스	우아한	베리에이션	포인트

SAMPLE

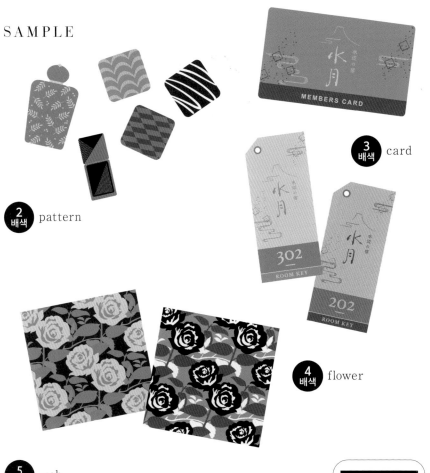

2 배색 pattern

3 배색 card

4 배색 flower

5 배색 web

| 1 |
| 2 |
| 3 |
| 4 |
| 5 |
| 6 |
| 7 |
| 8 |
| 9 |
| 10 |

2배색

3배색

4배색

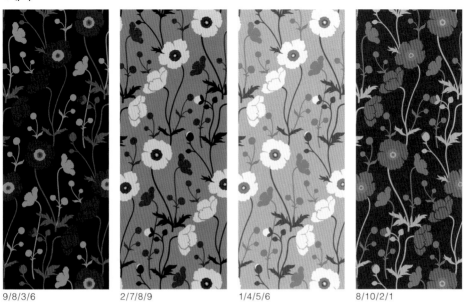

9/8/3/6　　2/7/8/9　　1/4/5/6　　8/10/2/1

5배색

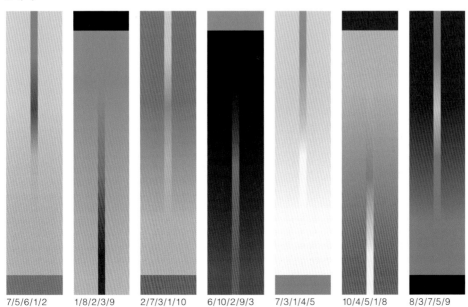

7/5/6/1/2　　1/8/2/3/9　　2/7/3/1/10　　6/10/2/9/3　　7/3/1/4/5　　10/4/5/1/8　　8/3/7/5/9

컵케이크와 밀크티
디저트 파티

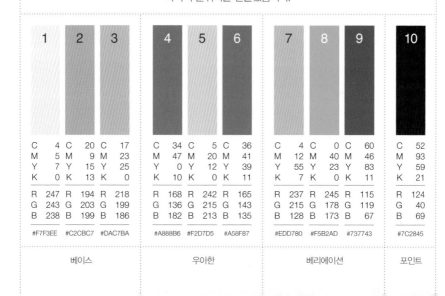

밝고 그레이시한 배경에 부드러운 핑크와 베이지, 담백한 퍼플에 그린을 더해
숙녀의 분위기를 연출했습니다.

	1	2	3	4	5	6	7	8	9	10
C	4	20	17	34	5	36	4	0	60	52
M	5	9	23	47	20	41	12	40	46	93
Y	7	15	25	0	12	39	55	23	83	59
K	0	13	0	10	0	11	7	0	11	21
R	247	194	218	168	242	165	237	245	115	124
G	243	203	199	136	215	143	215	178	119	40
B	238	199	186	182	213	135	128	173	67	69
	#F7F3EE	#C2CBC7	#DAC7BA	#A888B6	#F2D7D5	#A58F87	#EDD780	#F5B2AD	#737743	#7C2845
	베이스			우아한			베리에이션			포인트

196

SAMPLE

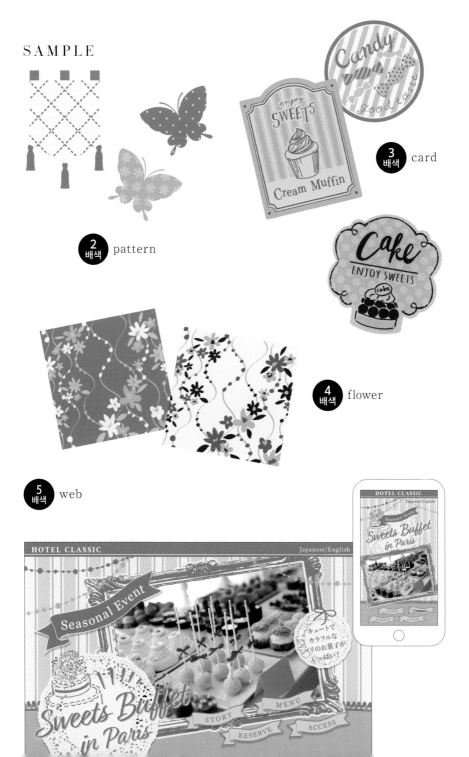

3
배색 card

2
배색 pattern

4
배색 flower

5
배색 web

2배색

10/5	2/4	1/3	5/2	4/7
3/10	8/10	7/9	4/8	1/10
2/9	7/2	6/5	10/6	7/9
7/4	9/3	4/2	1/7	9/1

3배색

10/2/1	6/8/2	2/5/4	9/4/7	7/6/1
9/3/2	1/10/8	7/2/6	5/1/10	8/7/4
6/3/5	2/4/6	3/10/9	4/8/7	6/9/1

4배색

2/5/6/4 3/4/10/5 5/8/6/10 1/8/9/7

5배색

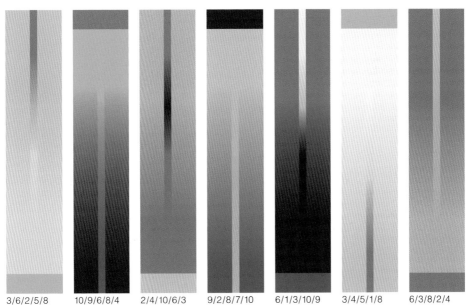

3/6/2/5/8 10/9/6/8/4 2/4/10/6/3 9/2/8/7/10 6/1/3/10/9 3/4/5/1/8 6/3/8/2/4

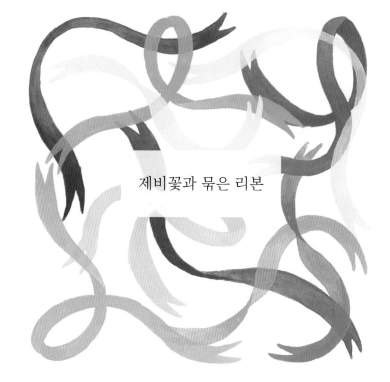

제비꽃과 묶은 리본

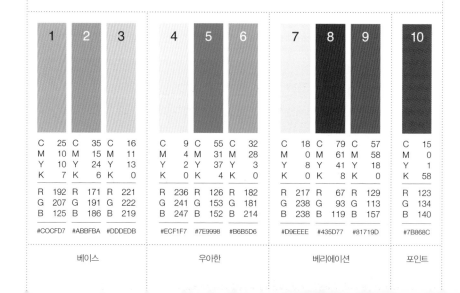

여러 가지 톤의 그린과 퍼플로 정적인 분위기의 로맨틱한 배색을 연출했습니다.

1	2	3	4	5	6	7	8	9	10
C 25	C 35	C 16	C 9	C 55	C 32	C 18	C 79	C 57	C 15
M 10	M 15	M 11	M 4	M 31	M 28	M 0	M 61	M 58	M 0
Y 10	Y 24	Y 13	Y 2	Y 37	Y 3	Y 8	Y 41	Y 18	Y 1
K 7	K 6	K 0	K 0	K 4	K 0	K 0	K 8	K 0	K 58
R 192	R 171	R 221	R 236	R 126	R 182	R 217	R 67	R 129	R 123
G 207	G 191	G 222	G 241	G 153	G 181	G 238	G 93	G 113	G 134
B 125	B 186	B 219	B 247	B 152	B 214	B 238	B 119	B 157	B 140
#COCFD7	#ABBFBA	#DDDEDB	#ECF1F7	#7E9998	#B6B5D6	#D9EEEE	#435D77	#81719D	#7B868C
베이스			우아한			베리에이션			포인트

SAMPLE

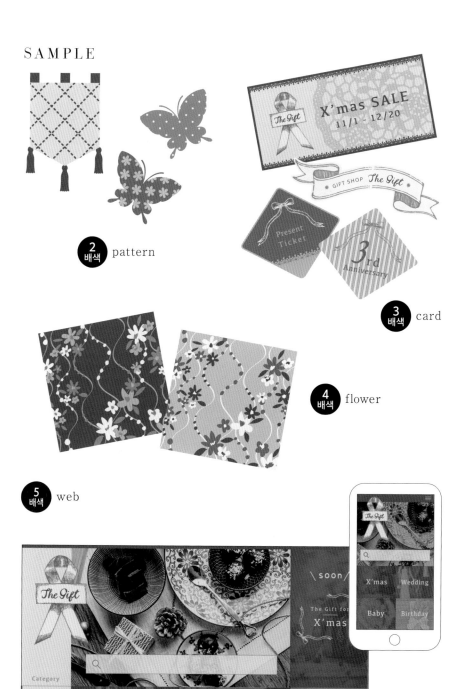

2 배색 pattern

3 배색 card

4 배색 flower

5 배색 web

The Gift

X'mas SALE
11/1 - 12/20

GIFT SHOP *The Gift*

Present Ticket

3rd Anniversary

\ soon /

The Gift for
X'mas

X'mas Wedding

Baby Birthday

Category

X'mas >

Wedding >

Baby >

Birthday

The Gift for
Wedding

The Gift for
Baby

The Gift for
Birthday

1

2

3

4

5

6

7

8

9

10

201

2배색

3배색

4배색

1/6/5/4 2/7/8/9 3/6/9/5 4/1/10/9

5배색

3/6/7/4/8 10/3/6/8/9 2/4/10/6/3 9/2/8/7/10 6/1/3/10/2 3/5/4/1/8 4/3/7/2/6

1
2
3

4
5
6

7
8
9

10

#봄

#소프트

#밀키

#우아한

#스위트

파리의 공원

아침의 센강

가벼운 발걸음

산뜻한 핑크와 내추럴한 그린에 브라운과 네이비를 더해서
여리고 내추럴한 로맨틱 컬러를 연출했습니다.

	1	2	3		4	5	6		7	8	9		10
C	4	2	16		5	50	36		0	62	41		71
M	4	10	0		24	26	15		29	19	36		56
Y	8	5	14		14	28	27		37	30	36		31
K	0	0	24		0	26	12		0	22	42		43
R	247	250	185		241	115	162		248	85	114		61
G	245	237	200		208	138	182		198	143	110		73
B	237	237	191		206	144	174		160	151	107		99
	#F7F5ED	#FAEDED	#B9C8BF		#F1D0CE	#738A90	#A2B6AE		#F8C6A0	#558F97	#726E6B		#3D4963

베이스	우아한	베리에이션	포인트

SAMPLE

2 배색 pattern

I LOVE YOU

4 배색 flower

5 배색 web

1
2
3

4
5
6

7
8
9

10

2배색

2/8 3/1 8/9 3/2 7/8

3/5 5/7 1/3 4/1 8/1

10/4 4/6 7/2 6/9 4/10

7/10 9/2 4/10 8/6 9/3

3배색

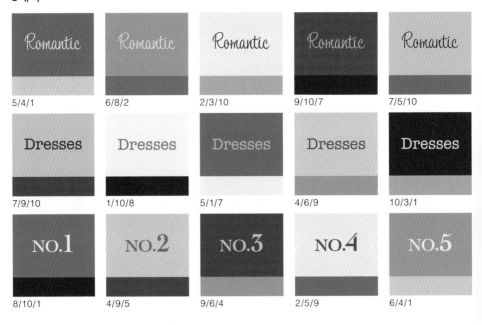

5/4/1 6/8/2 2/3/10 9/10/7 7/5/10

7/9/10 1/10/8 5/1/7 4/6/9 10/3/1

8/10/1 4/9/5 9/6/4 2/5/9 6/4/1

4배색

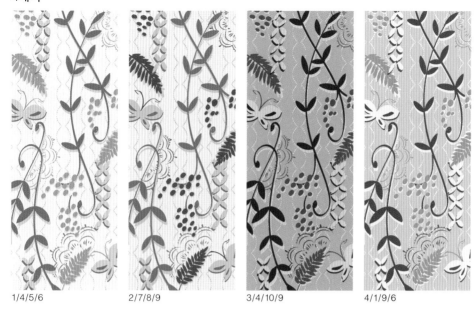

1/4/5/6 2/7/8/9 3/4/10/9 4/1/9/6

5배색

3/4/2/1/5 2/3/1/4/9 4/5/3/7/6 5/10/8/3/7 6/4/3/8/10 5/7/2/10/3 4/9/5/3/8

1
2
3
..........
4
5
6
..........
7
8
9
..........
10

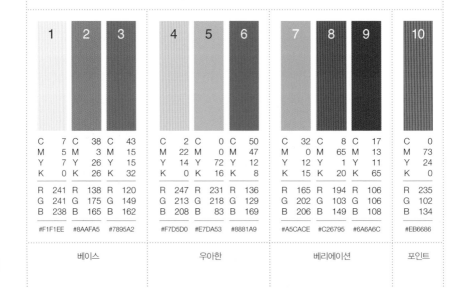

#봄 #여름

#파스텔

#파티

#팝

#큐트

손바닥 위에 앉아
날개짓하는 나비

담백하지만 부드러움이 있는 색에 그레이와 강한 핑크로 강조를 해서
소녀 감성의 로맨틱한 배색을 연출했습니다.

1	2	3	4	5	6	7	8	9	10
C 7	C 38	C 43	C 2	C 0	C 50	C 32	C 8	C 17	C 0
M 5	M 3	M 15	M 22	M 0	M 47	M 0	M 65	M 13	M 73
Y 7	Y 26	Y 15	Y 14	Y 72	Y 12	Y 12	Y 1	Y 11	Y 24
K 0	K 26	K 32	K 0	K 16	K 8	K 15	K 20	K 65	K 0
R 241	R 138	R 120	R 247	R 231	R 136	R 165	R 194	R 106	R 235
G 241	G 175	G 149	G 213	G 218	G 129	G 202	G 103	G 106	G 102
B 238	B 165	B 162	B 208	B 83	B 169	B 206	B 149	B 108	B 134
#F1F1EE	#8AAFA5	#7895A2	#F7D5D0	#E7DA53	#8881A9	#A5CACE	#C26795	#6A6A6C	#EB6686

베이스	우아한	베리에이션	포인트

SAMPLE

2 배색 pattern

3 배색 card

4 배색 flower

5 배색 web

Flower garden

PARTY

hello

hello

HOMEPAGE
PARTY SET

PARTY GOODS

PARTY SET

PARTY GOODS

1

2

3

4

5

6

7

8

9

10

209

2배색

3배색

4배색

2/4/5/6 4/7/8/9 3/4/6/9 1/4/10/9

5배색

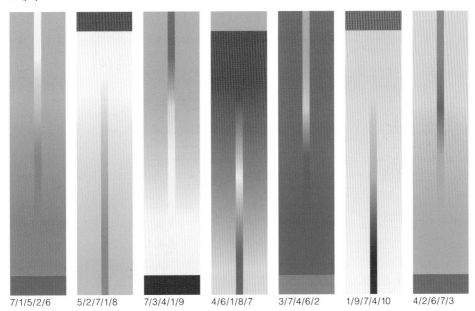

7/1/5/2/6 5/2/7/1/8 7/3/4/1/9 4/6/1/8/7 3/7/4/6/2 1/9/7/4/10 4/2/6/7/3

1
2
3
4
5
6
7
8
9
10

예쁜 색의 발상에 대해서

나는 텍스타일 디자인을 전공하던 학생 때부터 여러 가지 무늬나 모양을 좋아했습니다. 지금도 무늬를 만들어서 패키지에 수록하기도 하며, 이 책에서도 배색 견본으로 많은 모양을 만들었습니다. 호텔이나 레스토랑의 인테리어, 카펫, 벽지, 소파나 쿠션의 원단를 보러 다니는 것도 좋아합니다. 촬영한 사진의 양은 헤아리기도 어렵습니다. 그리고 화장품도 좋아해서 계절이 바뀔 때마다 아이섀도나 립스틱도 바꾸는데, 같은 브라운이라 해도 펄의 크기나 색의 진하고 옅음을 생각해서 바꿉니다.

이번에는 〈예쁜 색〉을 테마로 해서 인테리어, 화장품, 패션에 자주 사용되는 배색을 모아서 만들었습니다.

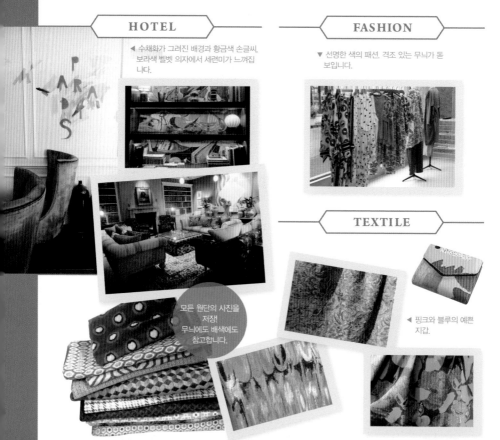

HOTEL

◀ 수채화가 그려진 배경과 황금색 손글씨, 보라색 벨벳 의자에서 세련미가 느껴집니다.

FASHION

▼ 선명한 색의 패션. 격조 있는 무늬가 돋보입니다.

TEXTILE

모든 원단의 사진을 저장! 무늬에도 배색에도 참고합니다.

◀ 핑크와 블루의 예쁜 지갑.

KEY COLOR
배색 팔레트

키 컬러

'핑크 계열 배색을 하고 싶다'처럼
키 컬러가 정해져 있을 때 편리한
배색 팔레트입니다.
내추럴 / 고급감 / 페미닌 / 모던의 네 가지 테마로
나누어져 있습니다.

내추럴

①

C	2	C	5	C	20
M	16	M	30	M	45
Y	12	Y	20	Y	35
K	0	K	0	K	0
R	248	R	239	R	208
G	225	G	195	G	156
B	218	B	189	B	148
#F8E1DA		#EFC3BD		#D09C94	

②

C	0	C	15	C	25
M	25	M	50	M	12
Y	10	Y	28	Y	30
K	0	K	0	K	0
R	249	R	216	R	202
G	210	G	149	G	211
B	212	B	154	B	186
#F9D2D4		#D8959A		#CAD3BA	

③

C	5	C	0	C	30	C	45
M	32	M	0	M	5	M	35
Y	15	Y	3	Y	25	Y	30
K	0	K	0	K	0	K	0
R	238	R	255	R	190	R	155
G	192	G	255	G	218	G	158
B	195	B	251	B	201	B	164
#EEC0C3		#FFFFFB		#BEDAC9		#9B9EA4	

④

C	12	C	27	C	50
M	16	M	20	M	30
Y	5	Y	12	Y	25
K	0	K	0	K	0
R	228	R	195	R	141
G	218	G	198	G	163
B	228	B	210	B	176
#E4DAE4		#C3C6D2		#8DA3B0	

⑤

C	0	C	30	C	50
M	30	M	10	M	58
Y	25	Y	10	Y	30
K	4	K	0	K	8
R	242	R	188	R	139
G	193	G	212	G	110
B	177	B	223	B	135
#F2C1B1		#BCD4DF		#8B6E87	

⑥

C	5	C	16	C	42	C	68
M	20	M	12	M	15	M	38
Y	10	Y	10	Y	38	Y	60
K	0	K	0	K	0	K	0
R	241	R	220	R	161	R	96
G	216	G	221	G	190	G	136
B	217	B	224	B	166	B	113
#F1D8D9		#DCDDE0		#A1BEA6		#608871	

고급감

①

C	10	C	7	C	64
M	30	M	12	M	55
Y	22	Y	18	Y	45
K	0	K	0	K	0
R	230	R	240	R	112
G	192	G	227	G	114
B	185	B	211	B	124
#E6C0B9		#F0E3D3		#70727C	

②

C	6	C	0	C	34
M	38	M	0	M	10
Y	26	Y	3	Y	30
K	0	K	0	K	0
R	235	R	255	R	181
G	178	G	255	G	206
B	170	B	251	B	186
#EBB2AA		#FFFFFB		#B5CEBA	

③

C	0	C	35	C	10	C	68
M	22	M	15	M	9	M	65
Y	15	Y	15	Y	12	Y	85
K	0	K	0	K	0	K	32
R	250	R	177	R	234	R	83
G	215	G	199	G	231	G	74
B	207	B	209	B	224	B	49
#FAD7CF		#B1C7D1		#EAE7E0		#534A31	

④

C	5	C	16	C	40
M	15	M	30	M	45
Y	8	Y	6	Y	20
K	0	K	0	K	0
R	243	R	217	R	167
G	225	G	189	G	145
B	226	B	210	B	170
#F3E1E2		#D9BDD2		#A791AA	

⑤

C	4	C	25	C	60
M	24	M	12	M	42
Y	10	Y	6	Y	30
K	0	K	0	K	0
R	242	R	200	R	117
G	209	G	213	G	137
B	213	B	229	B	157
#F2D1D5		#C8D5E5		#75899D	

⑥

C	18	C	7	C	40	C	64
M	25	M	14	M	36	M	64
Y	25	Y	16	Y	60	Y	76
K	0	K	0	K	0	K	20
R	215	R	239	R	169	R	101
G	195	G	224	G	158	G	86
B	184	B	212	B	112	B	65
#D7C3B8		#EFE0D4		#A99E70		#655641	

페미닌

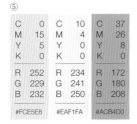
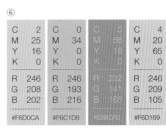

①

	C	M	Y	K		C	M	Y	K		C	M	Y	K
	5	15	15	0		5	35	18	0					
	R	G	B			R	G	B			R	G	B	
	243	224	213			238	186	187			118	182	192	
#F3E0D5					#EEBABB					#E8B6C0				

②

	C	M	Y	K		C	M	Y	K		C	M	Y	K
	10	48	30	0		30	32	10	0		0	6	30	0
	R 226	G 155	B 153			R 188	G 175	B 200			R 255	G 242	B 194	
#E29B99					#BCAFC8					#FFF2C2				

③

| | C | M | Y | K | | C | M | Y | K | | C | M | Y | K | | C | M | Y | K |
|---|
| | 0 | 30 | 13 | 0 | | 25 | 40 | 10 | 0 | | 35 | 25 | 8 | 0 | | 48 | 10 | 42 | 0 |
| | R 247 | G 199 | B 201 | | | R 198 | G 164 | B 191 | | | R 177 | G 183 | B 210 | | | R 144 | G 191 | B 162 | |
| #F7C7C9 | | | | | #C6A4BF | | | | | #B1B7D2 | | | | | #90BFA2 | | | | |

④

	C	M	Y	K		C	M	Y	K		C	M	Y	K
	2	32	20	0		32	2	15	0		2	5	30	0
	R 244	G 193	B 187			R 183	G 221	B 221			R 252	G 242	B 195	
#F4C1BB					#B7DDDD					#FCF2C3				

⑤

	C	M	Y	K		C	M	Y	K		C	M	Y	K
	0	15	5	0		10	4	0	0		37	26	8	0
	R 252	G 229	B 232			R 234	G 241	B 250			R 172	G 180	B 208	
#FCE5E8					#EAF1FA					#ACB4D0				

⑥

| | C | M | Y | K | | C | M | Y | K | | C | M | Y | K | | C | M | Y | K |
|---|
| | 2 | 25 | 16 | 0 | | 0 | 34 | 0 | 0 | | 5 | 56 | 16 | 0 | | 4 | 20 | 65 | 0 |
| | R 246 | G 208 | B 202 | | | R 246 | G 193 | B 216 | | | R 232 | G 141 | B 165 | | | R 246 | G 209 | B 105 | |
| #F6D0CA | | | | | #F6C1D8 | | | | | #E88DA5 | | | | | #F6D169 | | | | |

모던

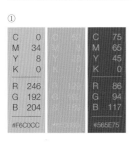
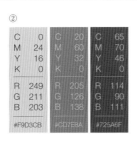

①

	C	M	Y	K		C	M	Y	K		C	M	Y	K
	0	34	8	0							75	65	45	0
	R 246	G 192	B 204			R	G	B			R 86	G 94	B 117	
#F6C0CC					#F5C139					#565E75				

②

	C	M	Y	K		C	M	Y	K		C	M	Y	K
	0	24	16	0		20	60	32	0		65	70	46	0
	R 249	G 211	B 203			R 205	G 126	B 138			R 114	G 90	B 111	
#F9D3CB					#CD7E8A					#725A6F				

③

| | C | M | Y | K | | C | M | Y | K | | C | M | Y | K | | C | M | Y | K |
|---|
| | 5 | 28 | 10 | 0 | | 10 | 40 | 10 | 0 | | 15 | 80 | 20 | 0 | | 80 | 78 | 0 | 0 |
| | R 239 | G 200 | B 208 | | | R 227 | G 173 | B 193 | | | R 210 | G 81 | B 131 | | | R 75 | G 70 | B 154 | |
| #EFC8D0 | | | | | #E3ADC1 | | | | | #D25183 | | | | | #4B469A | | | | |

④

	C	M	Y	K		C	M	Y	K		C	M	Y	K
	20	85	45	0		38	30	30	0		70	62	60	12
	R 202	G 69	B 98			R 172	G 172	B 169			R 92	G 92	B 91	
#CA4562					#ACACA9					#5C5C5B				

⑤

	C	M	Y	K		C	M	Y	K		C	M	Y	K
	0	30	14	0		15	38	50	20		15	18	40	0
	R 247	G 199	B 200			R 190	G 148	B 111			R 223	G 208	B 162	
#F7C7C8					#BE946F					#DFD0A2				

⑥

| | C | M | Y | K | | C | M | Y | K | | C | M | Y | K | | C | M | Y | K |
|---|
| | 8 | 38 | 25 | 0 | | 7 | 7 | 7 | 0 | | 68 | 18 | 40 | 0 | | 70 | 62 | 60 | 12 |
| | R 232 | G 177 | B 172 | | | R 240 | G 237 | B 236 | | | R 79 | G 163 | B 159 | | | R 92 | G 92 | B 91 | |
| #E8B1AC | | | | | #F0EDEC | | | | | #4FA39F | | | | | #5C5C5B | | | | |

내추럴

①

	C30 M10 Y10 K8	C0 M20 Y10 K0	C42 M36 Y40 K0
R	179	250	163
G	201	219	158
B	212	218	147
	#B3C9D4	#FADBDA	#A39E93

②

	C38 M20 Y10 K0	C40 M10 Y15 K0	C65 M55 Y35 K0
R	169	163	109
G	189	202	114
B	211	213	138
	#A9BDD3	#A3CAD5	#6D728A

③

	C40 M10 Y12 K0	C48 M18 Y15 K0	C25 M15 Y15 K0	C10 M8 Y8 K0
R	163	142	200	234
G	202	183	208	233
B	218	204	210	232
	#A3CADA	#8EB7CC	#C8D0D2	#EAE9E8

④

	C60 M22 Y16 K0	C40 M34 Y8 K0	C60 M50 Y14 K0
R	138	165	119
G	175	165	125
B	198	199	171
	#8AAFC6	#A5A5C7	#777DAB

⑤

	C30 M10 Y16 K0	C5 M0 Y5 K0	C12 M20 Y60 K0
R	189	246	230
G	211	250	204
B	213	246	118
	#BDD3D5	#F6FAF6	#E6CC76

⑥

	C46 M20 Y18 K0	C50 M20 Y40 K0	C70 M40 Y30 K0	C70 M30 Y25 K0
R	149	141	86	77
G	181	176	133	147
B	197	158	158	174
	#95B5C5	#8DB09E	#56859E	#4D93AE

고급감

①

	C40 M20 Y15 K0	C8 M10 Y10 K0	C28 M36 Y75 K0
R	165	238	196
G	187	231	164
B	203	227	81
	#A5BBCB	#EEE7E3	#C4A451

②

	C10 M0 Y5 K0	C45 M25 Y25 K0	C70 M70 Y35 K0
R	235	153	101
G	246	174	88
B	245	131	125
	#EBF6F5	#9AAEB5	#65587D

③

	C30 M16 Y12 K0	C45 M25 Y15 K0	C35 M35 Y50 K0	C88 M72 Y58 K20
R	188	152	180	41
G	202	175	164	69
B	214	197	130	84
	#BCCAD6	#98AFC5	#B4A482	#294554

④

	C45 M0 Y25 K0	C15 M15 Y24 K0	C35 M35 Y50 K0
R	148	223	180
G	209	215	164
B	202	196	130
	#94D1CA	#DFD7C4	#B4A482

⑤

	C50 M40 Y25 K0	C30 M20 Y20 K0	C30 M38 Y30 K0
R	143	189	189
G	147	195	163
B	167	196	162
	#8F93A7	#BDC3C4	#BDA3A2

⑥

	C46 M26 Y22 K0	C70 M54 Y36 K0	C15 M12 Y25 K0	C30 M40 Y60 K0
R	151	95	224	191
G	172	113	220	157
B	185	137	197	109
	#97AC89	#5F7189	#E0DCC5	#BF9D8D

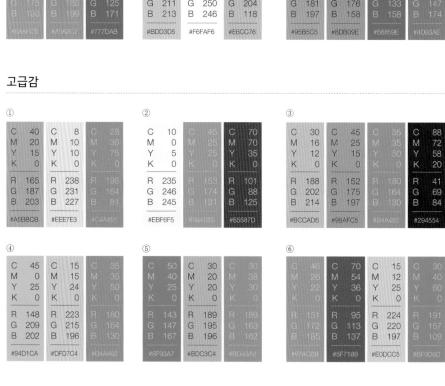

페미닌

①
C	20	C	28	C	10
M	4	M	4	M	14
Y	6	Y	8	Y	50
K	0	K	0	K	0
R	212	R	193	R	235
G	231	G	223	G	217
B	238	B	233	B	144
#D4E7EE		#C1DFE9		#EBD990	

②
C	30	C	10	C	0
M	0	M	25	M	40
Y	15	Y	0	Y	0
K	0	K	0	K	0
R	188	R	230	R	244
G	225	G	203	G	180
B	223	B	226	B	208
#BCE1DF		#E6CBE2		#F4B4D0	

③
C	20	C	35	C	50	C	0
M	0	M	6	M	12	M	20
Y	10	Y	10	Y	10	Y	10
K	0	K	0	K	0	K	0
R	212	R	175	R	134	R	250
G	236	G	213	G	190	G	219
B	234	B	226	B	217	B	218
#D4ECEA		#AFD5E2		#86BED9		#FADBDA	

④
C	25	C	6	C	0
M	5	M	8	M	15
Y	10	Y	15	Y	8
K	0	K	0	K	0
R	200	R	243	R	252
G	224	G	235	G	220
B	229	B	220	B	226
#C8E0E5		#F3EBDC		#FCE5E2	

⑤
C	24	C	22	C	15
M	8	M	4	M	22
Y	16	Y	40	Y	62
K	0	K	0	K	0
R	203	R	210	R	224
G	220	G	224	G	198
B	216	B	172	B	113
#CBDCD8		#D2E0AC		#E0C671	

⑥
C	62	C	4	C	6	C	32
M	30	M	14	M	50	M	40
Y	10	Y	0	Y	15	Y	12
K	0	K	0	K	0	K	0
R	103	R	244	R	232	R	184
G	154	G	229	G	154	G	159
B	197	B	240	B	173	B	187
#679AC5		#F4E5F0		#E89AAD		#B89FBB	

모던

①
C	52	C	68	C	18
M	14	M	64	M	80
Y	18	Y	20	Y	25
K	0	K	0	K	0
R	129	R	103	R	205
G	185	G	98	G	81
B	202	B	148	B	126
#81B9CA		#676294		#CD517E	

②
C	75	C	5	C	25
M	60	M	30	M	20
Y	0	Y	10	Y	20
K	0	K	0	K	0
R	79	R	239	R	201
G	100	G	196	G	199
B	174	B	206	B	197
#4F64AE		#EFC4CE		#C9C7C5	

③
C	40	C	75	C	10	C	15
M	15	M	65	M	7	M	20
Y	20	Y	55	Y	70	Y	20
K	0	K	10	K	0	K	0
R	165	R	81	R	238	R	222
G	194	G	88	G	226	G	207
B	199	B	97	B	98	B	198
#A5C2C7		#515861		#EEE262		#DECFC6	

④
C	35	C	55	C	20
M	10	M	40	M	75
Y	15	Y	20	Y	55
K	0	K	0	K	0
R	176	R	129	R	203
G	207	G	144	G	93
B	213	B	173	B	92
#B0CFD5		#8190AD		#CB5D5C	

⑤
C	80	C	15	C	15
M	80	M	40	M	50
Y	0	Y	48	Y	30
K	0	K	0	K	0
R	77	R	219	R	216
G	67	G	167	G	149
B	152	B	130	B	151
#4D4398		#DBA782		#D89597	

⑥
C	38	C	48	C	35	C	25
M	5	M	18	M	72	M	20
Y	10	Y	15	Y	18	Y	20
K	0	K	0	K	0	K	30
R	167	R	142	R	176	R	158
G	212	G	183	G	95	G	157
B	226	B	204	B	143	B	156
#A7D4E2		#8EB7CC		#B05F8F		#9E9D9C	

내추럴

①

C	25	C	30	C	38
M	25	M	35	M	10
Y	6	Y	5	Y	36
K	0	K	0	K	0
R	199	R	188	R	171
G	191	G	170	G	201
B	214	B	203	B	174
#C7BFD6		#BCAACB		#ABC9AE	

②

C	50	C	15	C	12
M	45	M	40	M	20
Y	20	Y	20	Y	15
K	0	K	0	K	0
R	143	R	218	R	228
G	139	G	169	G	210
B	169	B	177	B	207
#8F8BA9		#DAA9B1		#E4D2CF	

③

C	70	C	50	C	25	C	35
M	75	M	60	M	28	M	35
Y	42	Y	25	Y	8	Y	35
K	0	K	0	K	0	K	0
R	103	R	146	R	199	R	179
G	80	G	113	G	186	G	165
B	113	B	147	B	208	B	157
#675071		#927193		#C7BAD0		#B3A59D	

④

C	42	C	8	C	15
M	58	M	8	M	45
Y	22	Y	15	Y	30
K	0	K	0	K	0
R	163	R	238	R	217
G	120	G	234	G	159
B	153	B	220	B	156
#A37899		#EEEADC		#D99F9C	

⑤

C	42	C	10	C	25
M	48	M	15	M	15
Y	15	Y	5	Y	50
K	0	K	0	K	0
R	162	R	232	R	203
G	139	G	221	G	203
B	173	B	230	B	144
#A2BBAD		#E8DDE6		#CBCB90	

⑥

C	40	C	25	C	20	C	36
M	55	M	30	M	5	M	8
Y	18	Y	5	Y	10	Y	20
K	0	K	0	K	0	K	0
R	167	R	199	R	212	R	174
G	127	G	182	G	229	G	208
B	161	B	210	B	230	B	206
#A77FA1		#C7B6D2		#D4E5E6		#AED0CE	

고급감

①

C	25	C	10	C	20
M	20	M	6	M	18
Y	5	Y	2	Y	25
K	0	K	0	K	0
R	199	R	234	R	212
G	200	G	237	G	206
B	222	B	245	B	191
#C7C8DE		#EAEDF5		#D4CEBF	

②

C	75	C	15	C	20
M	70	M	12	M	32
Y	40	Y	10	Y	70
K	0	K	0	K	26
R	88	R	223	R	174
G	87	G	222	G	145
B	119	B	224	B	74
#585777		#DFDEE0		#AE914A	

③

C	45	C	36	C	18	C	68
M	40	M	18	M	12	M	78
Y	30	Y	25	Y	12	Y	50
K	0	K	0	K	0	K	10
R	156	R	176	R	216	R	102
G	150	G	193	G	219	G	71
B	160	B	189	B	220	B	95
#9C96A0		#B0C1BD		#D8DBDC		#66475F	

④

C	48	C	62	C	35
M	48	M	60	M	36
Y	18	Y	30	Y	50
K	0	K	0	K	0
R	149	R	118	R	180
G	135	G	107	G	162
B	169	B	140	B	130
#9587A9		#766B8C		#B4A282	

⑤

C	65	C	50	C	30
M	80	M	65	M	25
Y	50	Y	35	Y	15
K	0	K	0	K	0
R	116	R	146	R	189
G	74	G	104	G	187
B	100	B	129	B	200
#744A64		#926881		#BDBBC8	

⑥

C	25	C	65	C	75	C	70
M	20	M	70	M	72	M	55
Y	15	Y	40	Y	55	Y	50
K	0	K	0	K	20	K	0
R	200	R	114	R	77	R	96
G	199	G	90	G	72	G	111
B	205	B	119	B	86	B	117
#C8C7CD		#725A77		#4D4856		#606F75	

페미닌

①

C	25	C	5	C	10
M	30	M	20	M	10
Y	12	Y	20	Y	40
K	0	K	0	K	0
R	199	R	242	R	235
G	182	G	214	G	225
B	200	B	199	B	169
#C7B6C8		#F2D6C7		#EBE1A9	

②

C	15	C	0	C	5
M	30	M	35	M	55
Y	0	Y	0	Y	15
K	0	K	0	K	0
R	219	R	246	R	232
G	190	G	191	G	143
B	218	B	215	B	167
#DBBEDA		#F6BFD7		#E88FA7	

③

C	30	C	11	C	30	C	7
M	25	M	25	M	0	M	0
Y	5	Y	0	Y	15	Y	50
K	0	K	0	K	0	K	0
R	188	R	228	R	188	R	244
G	188	G	203	G	225	G	242
B	215	B	225	B	223	B	153
#BCBCD7		#E4CBE1		#BCE1DF		#F4F299	

④

C	48	C	25	C	51
M	48	M	0	M	8
Y	18	Y	8	Y	20
K	0	K	0	K	0
R	149	R	200	R	131
G	135	G	231	G	193
B	169	B	237	B	203
#9587A9		#C8E7ED		#83C1CB	

⑤

C	22	C	30	C	48
M	40	M	0	M	10
Y	8	Y	30	Y	42
K	0	K	0	K	0
R	204	R	190	R	144
G	166	G	223	G	191
B	194	B	194	B	162
#CCA6C2		#BEDFC2		#90BFA2	

⑥

C	40	C	20	C	5	C	5
M	50	M	10	M	45	M	20
Y	20	Y	5	Y	30	Y	30
K	0	K	0	K	0	K	0
R	167	R	211	R	235	R	242
G	136	G	221	G	164	G	213
B	164	B	233	B	156	B	181
#A788A4		#D3DDE9		#EBA49C		#F2D5B5	

모던

①

C	50	C	5		
M	50	M	0		
Y	0	Y	5		
K	0	K	0		
R	143	R	246		
G	130	G	250		
B	188	B	246		
#8F82BC		#F6FAF6			

②

C	58			C	90
M	84			M	80
Y	34			Y	50
K	0			K	20
R	131			R	40
G	67			G	59
B	115			B	89
#834373				#283B59	

③

C	70	C	8	C	45		
M	70	M	20	M	60		
Y	40	Y	10	Y	40		
K	0	K	0	K	0		
R	102	R	236	R	157		
G	88	G	213	G	115		
B	119	B	216	B	127		
#665877		#ECD5D8		#9D737F			

④

		C	75	C	0
		M	75	M	30
		Y	0	Y	10
		K	0	K	0
		R	88	R	247
		G	76	G	200
		B	157	B	206
		#584C9D		#F7C8CE	

⑤

		C	38	C	85
		M	45	M	66
		Y	66	Y	63
		K	0	K	25
		R	174	R	44
		G	144	G	73
		B	96	B	78
		#AE9060		#2C494E	

⑥

C	51	C	7	C	40	C	71
M	77	M	3	M	43	M	60
Y	33	Y	74	Y	42	Y	50
K	0	K	0	K	0	K	4
R	145	R	245	R	168	R	94
G	81	G	234	G	147	G	101
B	121	B	87	B	138	B	111
#915179		#F5EA57		#A8938A		#5E656F	

내추럴

①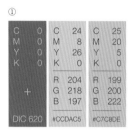

C 0	C 24	C 25	
M 0	M 8	M 20	
Y 0	Y 26	Y 5	
K 0	K 0	K 0	
	R 204	R 199	
+	G 218	G 200	
	B 197	B 222	
DIC 620	#CCDAC5	#C7C8DE	

②

C 0	C 16	C 64	
M 20	M 12	M 34	
Y 0	Y 24	Y 48	
K 0	K 0	K 0	
	R 221	R 105	
+	G 219	G 145	
	B 198	B 134	
DIC 620	#DDDBC6	#699186	

③

C 0	C 4	C 20	C 38
M 20	M 10	M 4	M 10
Y 30	Y 18	Y 6	Y 12
K 0	K 0	K 0	K 0
	R 246	R 212	R 168
+	G 233	G 231	G 204
	B 213	B 238	B 218
DIC 620	#F6E9D5	#D4E7EE	#A8CCDA

④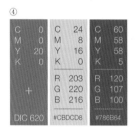

C 0	C 24	C 60	
M 0	M 8	M 58	
Y 20	Y 16	Y 58	
K 0	K 0	K 5	
	R 203	R 120	
+	G 220	G 107	
	B 216	B 100	
DIC 620	#CBDCD8	#786B64	

⑤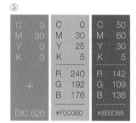

C 0	C 0	C 50	
M 30	M 30	M 60	
Y 0	Y 25	Y 30	
K 0	K 5	K 5	
	R 240	R 142	
+	G 192	G 109	
	B 176	B 136	
DIC 620	#F0C0B0	#8E6D88	

⑥

C 0	C 8	C 0	C 25
M 0	M 12	M 28	M 65
Y 0	Y 28	Y 26	Y 38
K 0	K 0	K 0	K 0
	R 238	R 248	R 196
+	G 225	G 202	G 113
	B 192	B 181	B 124
DIC 620	#EEE1C0	#F8CAB5	#C4717C

고급감

①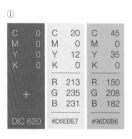

C 0	C 20	C 45	
M 0	M 0	M 0	
Y 0	Y 12	Y 35	
K 0	K 0	K 0	
	R 213	R 150	
+	G 235	G 208	
	B 231	B 182	
DIC 620	#D5EBE7	#96D0B6	

②

C 0	C 65	C 100	
M 30	M 75	M 80	
Y 0	Y 45	Y 48	
K 0	K 0	K 12	
	R 115	R 0	
+	G 82	G 63	
	B 109	B 97	
DIC 620	#73526D	#003F61	

③

C 0	C 20	C 45	C 60
M 20	M 12	M 50	M 65
Y 30	Y 0	Y 15	Y 30
K 0	K 18	K 0	K 0
	R 185	R 156	R 124
+	G 192	G 133	G 100
	B 211	B 171	B 135
DIC 620	#B9C0D3	#9C85AB	#7C6487

④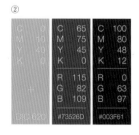

C 0	C 10	C 75	
M 40	M 10	M 68	
Y 0	Y 14	Y 64	
K 0	K 0	K 24	
	R 234	R 73	
+	G 229	G 74	
	B 220	B 76	
DIC 620	#EAE5DC	#494A4C	

⑤

C 5	C 8	C 28	
M 10	M 14	M 40	
Y 10	Y 25	Y 42	
K 0	K 0	K 0	
	R 238	R 194	
+	G 222	G 160	
	B 196	B 140	
DIC 620	#EEDEC4	#C2A08C	

⑥

C 0	C 4	C 10	C 82
M 20	M 4	M 30	M 75
Y 0	Y 4	Y 20	Y 56
K 0	K 0	K 0	K 20
	R 247	R 230	R 61
+	G 246	G 192	G 67
	B 245	B 189	B 84
DIC 620	#F7F6F5	#E6C0BD	#3D4354

페미닌

①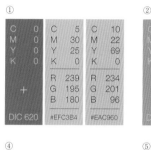

	C 0 / M 0 / Y 0 / K 0 (+ DIC 620)	C 5 / M 30 / Y 25 / K 0	C 10 / M 22 / Y 69 / K 0
R/G/B		239 / 195 / 180	234 / 201 / 96
HEX		#EFC3B4	#EAC960

②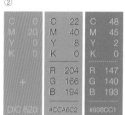

	C 0 / M 20 / Y 0 / K 0 (+ DIC 620)	C 22 / M 40 / Y 8 / K 0	C 48 / M 45 / Y 2 / K 0
R/G/B		204 / 166 / 194	147 / 140 / 193
HEX		#CCA6C2	#938CC1

③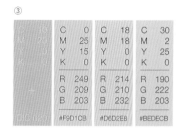

	(DIC 620)	C 0 / M 25 / Y 15 / K 0	C 18 / M 18 / Y 0 / K 0	C 30 / M 2 / Y 25 / K 0
R/G/B		249 / 209 / 203	214 / 210 / 232	190 / 222 / 203
HEX		#F9D1CB	#D6D2E8	#BEDECB

④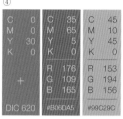

	C 0 / M 0 / Y 30 / K 0 (+ DIC 620)	C 35 / M 65 / Y 5 / K 0	C 45 / M 10 / Y 45 / K 0
R/G/B		176 / 109 / 165	153 / 194 / 156
HEX		#B06DA5	#99C29C

⑤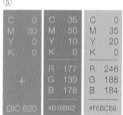

	C 0 / M 30 / Y 0 / K 0 (DIC 620)	C 35 / M 50 / Y 10 / K 0	C 0 / M 35 / Y 20 / K 0
R/G/B		177 / 139 / 178	246 / 188 / 184
HEX		#B1BBB2	#F6BCB8

⑥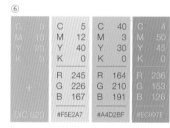

	C 0 / M 10 / Y 20 / K 0 (DIC 620)	C 5 / M 12 / Y 40 / K 0	C 40 / M 3 / Y 30 / K 0	C 4 / M 50 / Y 45 / K 0
R/G/B		245 / 226 / 167	164 / 210 / 191	236 / 153 / 126
HEX		#F5E2A7	#A4D2BF	#EC997E

모던

①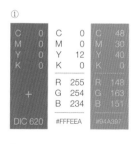

	C 0 / M 0 / Y 0 / K 0 (+ DIC 620)	C 0 / M 0 / Y 12 / K 0	C 48 / M 30 / Y 40 / K 0
R/G/B		255 / 254 / 234	148 / 163 / 151
HEX		#FFFEEA	#94A397

②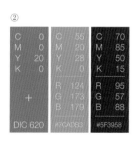

	C 0 / M 0 / Y 20 / K 0 (+ DIC 620)	C 55 / M 20 / Y 28 / K 0	C 70 / M 85 / Y 50 / K 15
R/G/B		124 / 173 / 179	95 / 57 / 88
HEX		#7CADB3	#5F3958

③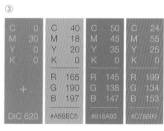

	C 0 / M 30 / Y 0 / K 0 (+ DIC 620)	C 40 / M 18 / Y 20 / K 0	C 50 / M 45 / Y 35 / K 0	C 24 / M 55 / Y 25 / K 0
R/G/B		165 / 190 / 197	145 / 138 / 147	199 / 134 / 153
HEX		#A5BEC5	#918A93	#C78699

④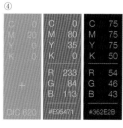

	C 0 / M 20 / Y 0 / K 0 (DIC 620)	C 0 / M 80 / Y 35 / K 0	C 75 / M 75 / Y 75 / K 50
R/G/B		233 / 84 / 113	54 / 46 / 43
HEX		#E95471	#362E2B

⑤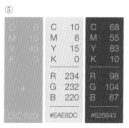

	C 0 / M 10 / Y 40 / K 0 (DIC 620)	C 10 / M 8 / Y 15 / K 0	C 68 / M 55 / Y 83 / K 10
R/G/B		234 / 232 / 220	98 / 104 / 67
HEX		#EAE8DC	#626843

⑥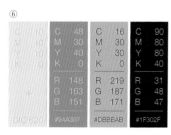

	C 10 / M 10 / Y 10 / K 0 (DIC 620)	C 48 / M 30 / Y 40 / K 0	C 16 / M 30 / Y 30 / K 0	C 90 / M 80 / Y 80 / K 40
R/G/B		148 / 163 / 151	219 / 187 / 171	31 / 48 / 47
HEX		#94A397	#DBBBAB	#1F302F

KEY COLOR | SILVER

내추럴

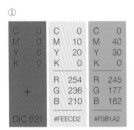

①

C	0	C	0	C	0
M	0	M	10	M	40
Y	0	Y	20	Y	30
K	0	K	0	K	0
		R	254	R	245
+		G	236	G	177
		B	210	B	162
DIC 621		#FEECD2		#F5B1A2	

②

C	20	C	5	C	25
M	20	M	10	M	5
Y	0	Y	15	Y	50
K	0	K	0	K	0
		R	244	R	204
+		G	233	G	219
		B	219	B	150
DIC 621		#F4E9DB		#CCDB96	

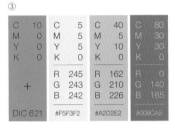

③

C	10	C	5	C	40	C	80
M	0	M	5	M	5	M	30
Y	0	Y	5	Y	10	Y	30
K	0	K	0	K	0	K	0
		R	245	R	162	R	0
+		G	243	G	210	G	140
		B	242	B	226	B	165
DIC 621		#F5F3F2		#A2D2E2		#008CA5	

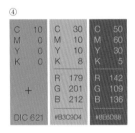

④

C	10	C	30	C	50
M	0	M	10	M	60
Y	0	Y	10	Y	30
K	0	K	8	K	5
		R	179	R	142
+		G	201	G	109
		B	212	B	136
DIC 621		#B3C9D4		#8E6D88	

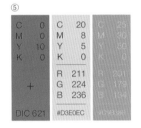

⑤

C	0	C	20	C	25
M	0	M	8	M	30
Y	10	Y	5	Y	50
K	0	K	0	K	0
		R	211	R	201
+		G	224	G	179
		B	236	B	134
DIC 621		#D3E0EC		#C9B386	

⑥

C	10	C	4	C	10	C	35
M	0	M	22	M	5	M	26
Y	10	Y	12	Y	30	Y	12
K	0	K	0	K	0	K	0
		R	243	R	236	R	177
+		G	212	G	235	G	182
		B	211	B	194	B	203
DIC 621		#F3D4D3		#ECEBC2		#B1B6CB	

고급감

①

C	0	C	35	C	80
M	0	M	70	M	70
Y	0	Y	60	Y	70
K	0	K	0	K	40
		R	178	R	51
+		G	100	G	59
		B	90	B	58
DIC 621		#B2645A		#333B3A	

②

C	0	C	28	C	80
M	0	M	30	M	45
Y	20	Y	50	Y	50
K	0	K	0	K	0
		R	201	R	53
+		G	179	G	120
		B	134	B	124
DIC 621		#C9B386		#35787C	

③

C	20	C	34	C	4	C	38
M	0	M	36	M	5	M	35
Y	0	Y	38	Y	8	Y	30
K	0	K	0	K	0	K	0
		R	181	R	247	R	172
+		G	164	G	243	G	163
		B	151	B	236	B	165
DIC 621		#B5A497		#F7F3EC		#ACA3A5	

④

C	0	C	20	C	45
M	10	M	25	M	55
Y	0	Y	20	Y	15
K	0	K	0	K	0
		R	211	R	156
+		G	194	G	124
		B	193	B	165
DIC 621		#D3C2C1		#9C7CA5	

⑤

C	10	C	8	C	42
M	0	M	5	M	10
Y	10	Y	10	Y	25
K	0	K	0	K	0
		R	239	R	159
+		G	240	G	199
		B	232	B	194
DIC 621		#EFF0E8		#9FC7C2	

⑥

C	0	C	15	C	85	C	70
M	0	M	12	M	72	M	90
Y	0	Y	18	Y	52	Y	50
K	0	K	0	K	15	K	15
		R	223	R	53	R	96
+		G	221	G	73	G	49
		B	210	B	94	B	85
DIC 621		#DFDDD2		#35495E		#603155	

페미닌

①
	C	M	Y	K	R	G	B	
+	0	0	0	0				DIC 621
	30	0	25	0	190	224	204	#BEE0CC
	0	30	20	0	248	198	189	#F8C6BD

②
	C	M	Y	K	R	G	B	
+	10	10	0	0				DIC 621
	10	30	5	0	229	193	213	#E5C1D5
	60	70	0	0	124	91	143	#7C5B8F

③
	C	M	Y	K	R	G	B	
+	10	0	0	0				DIC 621
	0	10	15	0	253	237	219	#FDEDDB
	2	30	15	0	245	198	198	#F5C6C6
	15	34	15	0	219	181	192	#DBB5C0

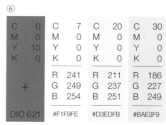

④
	C	M	Y	K	R	G	B	
+	10	0	0	0				DIC 621
	4	5	8	0	247	243	236	#F7F3EC
	5	12	60	0	246	223	122	#F6DF7A

⑤
	C	M	Y	K	R	G	B	
+	20	10	0	0				DIC 621
	40	0	20	0	162	215	212	#A2D7D4
	50	5	25	0	134	198	197	#86C6C5

⑥
	C	M	Y	K	R	G	B	
+	0	0	10	0				DIC 621
	7	0	0	0	241	249	254	#F1F9FE
	20	0	0	0	211	237	251	#D3EDFB
	30	0	0	0	186	227	249	#BAE3F9

모던

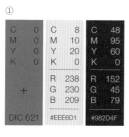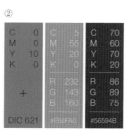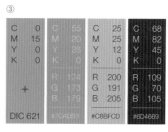

①
	C	M	Y	K	R	G	B	
+	0	0	0	0				DIC 621
	8	10	20	0	238	230	209	#EEE6D1
	48	95	60	0	152	45	79	#982D4F

②
	C	M	Y	K	R	G	B	
+	0	0	10	0				DIC 621
	5	55	20	0	232	143	160	#E88FA0
	70	60	70	20	86	89	75	#56594B

③
	C	M	Y	K	R	G	B	
+	0	15	0	0				DIC 621
	55	20	28	0	124	173	179	#7CADB3
	25	25	12	0	200	191	205	#C8BFCD
	68	82	45	0	109	70	105	#6D4669

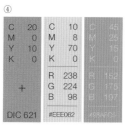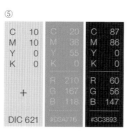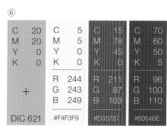

④
	C	M	Y	K	R	G	B	
+	20	0	10	0				DIC 621
	10	8	70	0	238	224	98	#EEE062
	45	25	15	0	152	175	197	#9BAFC9

⑤
	C	M	Y	K	R	G	B	
+	10	10	0	0				DIC 621
	20	36	55	0	210	167	118	#D5A776
	87	86	0	0	60	56	147	#3C3893

⑥
	C	M	Y	K	R	G	B	
+	20	20	0	0				DIC 621
	5	5	0	0	244	243	249	#F4F3F9
	15	78	45	0	211	100	103	#D35767
	70	60	50	5	96	100	110	#60646E

디자인과 언어의 컬러 북

예쁜
배색

초판 인쇄일 2018년 10월 4일
초판 발행일 2018년 10월 10일
2쇄 발행일 2022년 9월 8일

지은이 ingectar-e
발행인 박정모
등록번호 제9-295호
발행처 도서출판 혜지원
주소 (10881) 경기도 파주시 회동길 445-4(문발동 638) 302호
전화 031) 955-9221~5 **팩스** 031) 955-9220
홈페이지 www.hyejiwon.co.kr
블로그 blog.naver.com/hyejiwon9221
페이스북 www.facebook.com/hyejiwon9221

기획 · 진행 최춘성, 박혜지
표지 디자인 김보리
본문 디자인 전은지
영업마케팅 김남권, 황대일, 서지영
ISBN 978-89-8379-972-2
정가 16,000원

이 도서의 국립중앙도서관 출판예정도서목록(CIP)은 서지정보유통지원시스템 홈페이지(http://seoji.nl.go.kr)와
국가자료공동목록시스템(http://www.nl.go.kr/kolisnet)에서 이용하실 수 있습니다.(CIP제어번호: 2018030502)